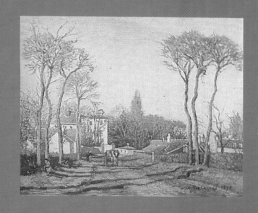

Cómo pintar un Cuadro Célebre by
Parramón's Editorial Team
©PARRAMÓN EDICIONES, S.A. Barcelona, España
World rights reserved
©SAN MIN BOOK CO., LTD. Taipei, Taiwan

名畫臨摹

Parramón's Editorial Team 著

謝瑤玲 譯　　詹前裕 校訂

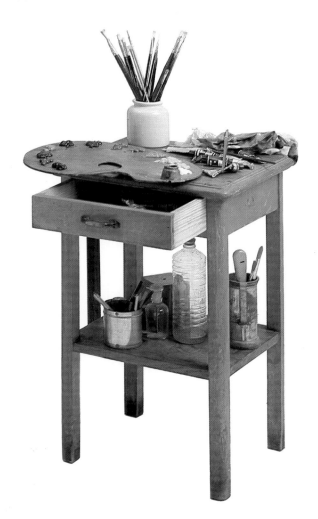

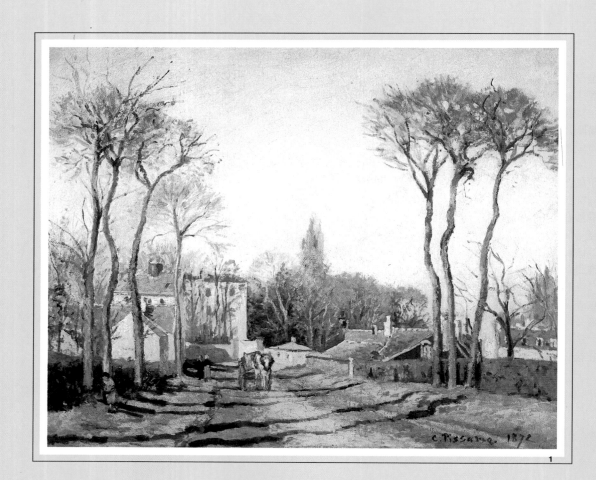

1

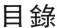

目錄

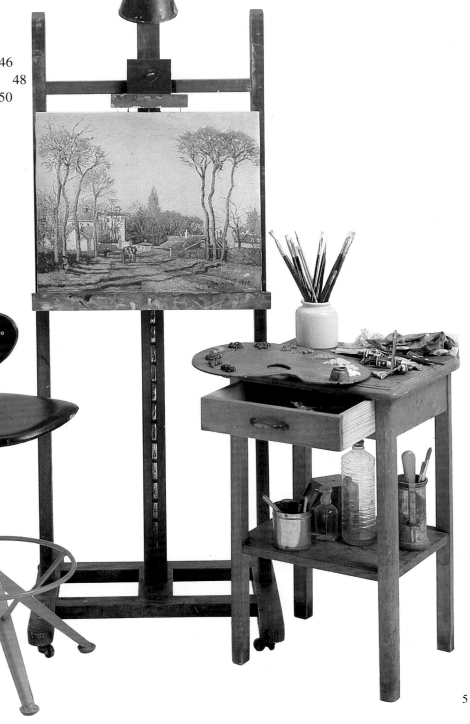

2

前言

本書教你如何臨摹名畫。為什麼要到畫廊或美術館去，在一幅莫內(Monet)或委拉斯蓋茲(Velázquez)或拉斐爾(Raphael)的畫前架起畫架呢？在美術館裡，有人專以臨摹名畫維生——而且收入甚豐。我在馬德里有機會結識專業畫家，他們的複製畫一幅可以賣到高達一千美元。差不多在每家畫廊和每所美術館裡，你都可以看到專業和業餘畫家為了增進畫藝而臨摹名畫。這一點也不足為奇。拉斐爾便是以臨摹達文西(Leonardo da Vinci)和米開蘭基羅(Michelangelo)的作品來研習畫藝的。魯本斯(Rubens)對卡拉瓦喬(Caravaggio)運用光影的技巧感到著迷，便臨摹了他的《基督下葬》(Burial of Christ)。竇加(Degas)時常造訪羅浮宮，仿畫他極欣賞的委拉斯蓋茲的作品，也臨摹林布蘭(Rembrandt)、喬托(Giotto)、提香(Titian)、貝里尼(Bellini)、以及——特別是普桑(Poussin)的畫作。馬內(Manet)時常耳聞委拉斯蓋茲和哥雅(Goya)的作品，甚至前往西班牙馬德里的普拉多美術館(Prado Museum)，只為習得這兩位畫家處理人物和頭部的技法。

臨摹名畫確實是一項極有價值的練習，這是我的經驗之談。不久前我自己也到普拉多美術館去，想要臨摹委拉斯蓋茲《聖徒安東尼修道院長與隱士聖保羅》(Saint Anthony Abbot and Saint Paul the Hermit)一畫中的聖保羅。我到美術館的辦公室去申請許可並填寫表格。美術館的職員很熱心，甚至借給我畫架，讓我可以更自在地作畫。一位職員告訴我說，好的臨摹者會詳細研究一位畫家；包括他的時代與畫風、有爭議的畫、他所用的素材等等問題。我在專門收藏委拉斯蓋茲畫作的一個展覽館中愉快地花了四個早上，覺得靈感泉湧、時光倒流，彷彿委拉斯蓋茲本人就在我的身旁，彷彿我是他的一個學生。我仔細觀察他的畫作，對他如何運用乳白、粉紅和灰色等的肌膚色調得到了許多心得。我領悟到他如何運用前縮法(foreshortening)，也就是他單透過輪廓便能表現出立體形態的神奇能力。我浸潤在這位西班牙繪畫大師的色彩、對比、氣氛、技巧和神來之筆中。

圖1. （前二頁）畢沙羅(Pissarro),《瓦松村入口》(Entrance to the Village of Voisins)，巴黎奧塞美術館。

圖2. 塞尚(Paul Cézanne),《藍花瓶》(The Blue Vase)，巴黎奧塞美術館。

我完成畫作後，便決定與別人分享我的經驗。我認為對許多初學繪畫者而言，臨摹兩幅印象派時期的畫——一幅風景畫和一幅靜物畫——會是一次美妙的探險，同時也會是難忘的一課。我選的畫是畢沙羅(Pissarro)的《瓦松村入口》(*Entrance to the Village of Voisins*)和塞尚(Cézanne)的《藍花瓶》(*The Blue Vase*)。我想，藉著真實色彩的大幅複製品之助，應該可以臨摹出來。關於這兩幅畫是在何時畫的且如何畫的；畢沙羅和塞尚究竟是怎麼樣的人；他們用什麼素材；以及他們如何作畫等，我都做了一番研究且收集相關資訊。

然後我才寫出本書。

荷西・帕拉蒙
(José M. Parramón)

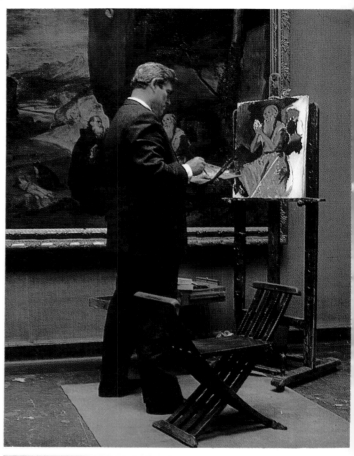

3

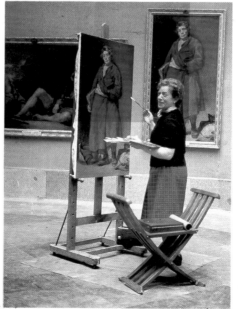

4

圖3. 作者荷西・帕拉蒙在馬德里的普拉多美術館畫聖保羅——臨摹委拉斯蓋茲《聖徒安東尼修道院長與隱士聖保羅》的局部。畫架與座椅都是美術館提供的。

圖4. 一位專業仿畫家在馬德里的普拉多美術館所藏的一幅委拉斯蓋茲的《伊索》(*Aesop*)前摹畫。

圖5. 塞尚所畫《藍花瓶》的局部，巴黎奧塞美術館。

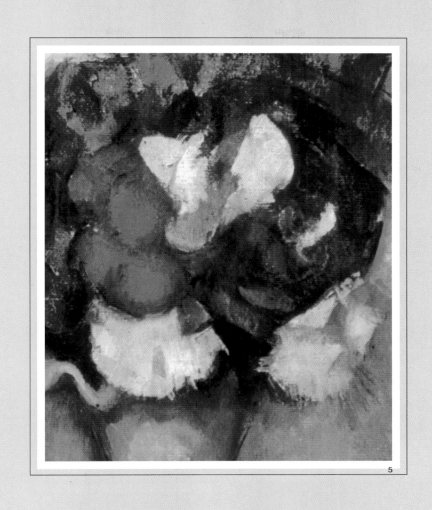

印象派的歷史

《印象：日出》

故事的開始發生在巴黎名攝影家喬治‧納達(George Nadar)的家。他住在卡普西尼大道31號，日期是1874年4月15日。三十位畫家聯合在此向評論家和一般大眾展出一百六十幅畫。這群畫家缺少一個既可以傳達其美學抱負、又能夠概括他們在藝術界之地位的適當名稱；所以他們選了一個非常平凡的名稱：「畫家、雕刻家與版畫家協會」。

兩天之後，藝評家勒魯瓦(Leroy)在巴黎的報上發表了一篇關於該展覽的評論。勒魯瓦談到莫內的畫《印象：日出》(Impression: Sunrise) 時，斷然指出單憑片斷的印象是不可能創造出藝術作品來的。他嘲弄地稱這些畫家為夢想者，最後更譏諷他們為「印象」派畫家。在那之前一直被視為馬內集團(Manet's Bunch)的這群畫家，此後便被歸類為印象派畫家。

這第一次的聯展無論在評論上或財務上都徹底失敗。因此，印象派畫家在奮鬥多年後好不容易才吸引到的少數買主，都因評論家和一般大眾的冷淡反應而動搖、退卻；加上在四年前才脫離與普魯士戰爭之災厄的法國人當時趨向保守的理想主義，他們根本不願接受任一種改變或革命，不管是社會的或知性的。印象派曾在十年前法國仍處於和平狀態時就已被巴黎沙龍(Paris Salon)（得到藝術認可的唯一途徑）正式拒絕過了——換

SOCIÉTE ANONYME
DES ARTISTES PEINTRES, SCULPTEURS, GRAVEURS, ETC.

PREMIÈRE
EXPOSITION
1874
35, Boulevard des Capucines, 35

CATALOGUE

Prix : 50 centimes
L'Exposition est ouverte du 15 avril au 15 mai 1874,
de 10 heures du matin à 6 h. du soir et de 8 h. à 10 heures du soir.
PRIX D'ENTRÉE : 1 FRANC

PARIS
IMPRIMERIE ALCAN-LEVY
61, RUE DE LAFAYETTE
1874

6

圖6. 印象派畫家於1874年舉行第一次聯展時的目錄封面。

句話說，判了死刑。現在變成關係到「安寧與大眾健康」的原則問題，於是法國當局決定封殺印象派畫家的發展。在納達家不幸的展覽後一年，印象派畫家又在德魯飯店(Hôtel Drouot)舉行畫展，可是反對的聲浪甚囂塵上，以至警察都得出面干涉。成員不少的「畫家、雕刻家與版畫家協會」遭到了清算，使得其創始人——畢沙羅所夢想的事業之門因此而關閉。但印象派畫家的艱苦奮戰又再次展開。1878年時，畢沙羅的兩幅畫公開拍賣價分別為七法郎和十法郎。塞尚形容繪畫為「出賣勞力」——實在是其來有自。

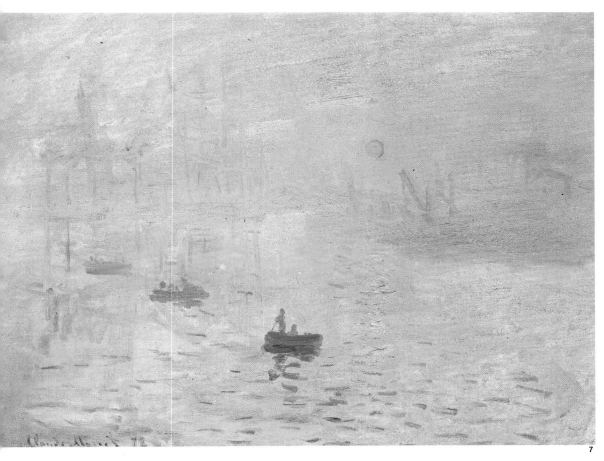

7

1874年印象派畫家首次聯展的目錄（其封面請參閱圖6）極有意思，理由有幾點：除了該集團不尋常的名稱——「畫家、雕刻家與版畫家協會」——之外，想不到上面還標明了入場費為一法郎，目錄的售價為半法郎，展覽時間為早上10點至下午6點及晚上8點到10點。目錄中以字母順序列出三十位畫家的姓名和住址。其中只有一位女性，即貝爾特・莫利索(Berthe Morisot)。

名列在她之前的便是莫內。上圖便是他畫的一幅圖。這第一本目錄的編輯和印刷都是由雷諾瓦(Renoir)的哥哥艾德蒙(Edmond)監製的。在聯展的幾天之前，艾德蒙問莫內對那幅太陽自茫霧中浮現的畫想用什麼標題。莫內回答：「就稱為《印象：日出》如何？」勒魯瓦是幽默雜誌《錫罐樂》(Charivari)的評論家，他想嘲笑那群狂想家，於是寫了篇文章，虛構一位獲獎的學院派畫家在看過該展覽後可能會說的話：「印象——他稱之為印象。我對這個印象和這種隨興發揮的畫法也留下深刻的印象！壁紙上的畫都要比這幅畫來得好！」幾天之後，《世紀雜誌》(Le Siècle)的評論家朱爾・卡斯提那瑞(Jules Castignary)也用了「印象派」這一詞，於是這個新運動就此定名。不過直到1877年舉辦第三次畫展時，這個名詞才被正式採用。

圖7. 這幅哈佛港的日出圖是莫內的畫作，於1874年以《印象：日出》(巴黎馬摩坦美術館(Marmottan Museum)) 為名在第一次聯展中展出，這使得一位畫評家開始稱呼這群畫家為「印象派畫家」，因此為一個新運動和新畫法立下了名稱。

馬內、莫內、畢沙羅、塞尚

 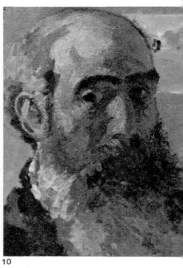

8 9 10

圖8. 馬內,《手持漏勺的自畫像》(Auto-rretrato con una paleta), 紐約,洛布(Loeb)收藏。

圖9. 雷諾瓦,《莫內畫像》(Claude Monet),巴黎奧塞美術館。

圖10. 畢沙羅,《自畫像》,巴黎奧塞美術館。

圖11. 塞尚,《戴貝雷帽的自畫像》(Self-Portrait with Beret),波士頓美術館。

圖12. 竇加,《自畫像》, 巴黎奧塞美術館。

圖13. 馬內,《持一把紫羅蘭的莫利索》(Berthe Morisot with a Bunch of Violets),私人收藏,巴黎。

圖14. 雷諾瓦,《自畫像》, 麻州劍橋福格美術館 (Fogg Art Museum),莫瑞斯‧韋爾泰姆 (Maurice Wertheim)收藏。

對藝術界而言,在這些印象派畫家中幸好有兩位不屈不撓的藝術家,兩位願意為堅持理念而奉獻出一切的巨擘:莫內和畢沙羅,這兩個人主導整個集團。莫內是個充滿鬥志的畫家,就在他令人讚歎的作品陸續透露出新畫派潛力的同時,他訂定了新畫派的標準。畢沙羅則比較偏向理論,是個思想前進的知識份子,由他決定新畫派的信條。

另外還有一人:同樣著名的畫家,馬內—— 與前述的莫內絕不可混為一談。

在舉辦納達畫展的九年之前,即1863年時,馬內畫出了他的名畫《草地上的午餐》(Luncheon on the Grass)和《奧林匹亞》(Olympia)。事實上,這兩幅畫與它反傳統的概念,加上這兩幅畫引起畫評家和社會大眾的紛紛議論,就已經為印象派奠下了基礎。

然而,馬內缺少莫內的信念和人文精神。矛盾的是,這兩位畫家只在他們的姓氏上十分相近。馬內富有,莫內貧窮。馬內容忍印象派的仇敵,莫內卻拒絕任何妥協。兩位畫家最終都得到榮譽勳章,馬內接受獎賞,莫內卻拒絕受獎;此外馬內也未參與在納達家的聯展。他不是革命份子,也不想革命。在納達畫展的前一年,他就已加入了巴黎沙龍,所以他不願失去自己已獲得的地位。在法國學院的沙龍 (Salon of the French Academy)展出畫作,就表示只要有顧客,就可以賣畫。

不過,莫內和畢沙羅並不孤單。在納達聯展中與他們為伴的還有布丹 (Boudin)、塞尚、竇加、莫利索、雷諾瓦、希斯里 (Sisley)和盧渥(Rouart)。

是什麼使這些畫家聯合起來的?他們的畫作有什麼特色使我們認為他們是有史以來最具革命性的藝術家 —— 甚至超越了文藝復興時期的天才呢?

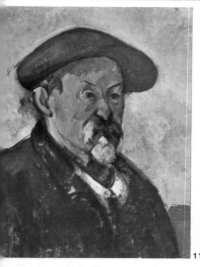

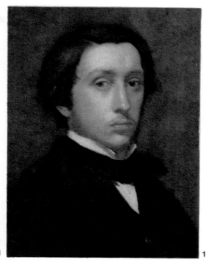

在1874年至1886年之間，印象派畫家舉行了八次畫展。在第一次畫展中的佼佼者包括布丹、塞尚、竇加、哥洛民(Gui-llaumin)、莫內、莫利索、畢沙羅、雷諾瓦、盧渥和希斯里。畢沙羅參與了每次的畫展，莫利索和盧渥則只有一次未參展，塞尚參加過兩次，布丹則只參加了第一次，馬內並未出現在任何一次的畫展中。

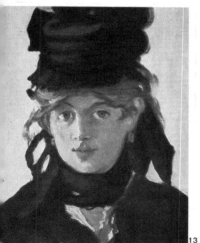

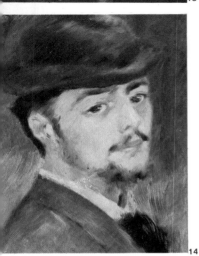

1876年4月

第二次印象派畫家畫展，由《費加洛報》(Le Figaro)的亞伯‧渥夫(Albert Wolff)評論。

「包括一位女性在內的五、六個瘋子，一群被抱負沖昏了頭的可憐蟲，一起展出他們的畫作。有些人可能會為這種事笑破肚皮，但我卻感到心情沈重。這些所謂的藝術家自稱是絕不妥協的印象派畫家，他們拿起顏料、畫布和畫筆，隨便畫出某個顏色便希望得到最好的結果。他們這樣做，令人聯想到艾夫拉德村瘋人院裡不幸的瘋子——收集石頭，卻想像那全是鑽石，這是人的虛榮心推展到瘋狂的可悲景象！但願能請誰向畢沙羅先生說明白，樹不可能是紫紅色的，天空也不可能是奶油色的，他所畫的東西並不存在於世上，任何有點智力的人都不可能接受這種錯亂。但這不過只是浪費時間而已，就像想說服布蘭其醫師 (Dr. Blanche)的病患相信醫師住在勒巴提諾里 (Les Batig-nolles) 而非梵諦岡一般——因為他們深信他是教皇。設法讓竇加先生見到光線吧！告訴他在藝術中存在著稱之為繪圖、色彩、技巧、意圖等特質，雖然他會對你嗤之以鼻，視你為為反對而反對。也試著向雷諾瓦先生解釋一下吧！女人的軀體並不是一團腐爛的肉——而且還有屍肉爛掉的綠紫色斑痕。就如所有有名的集團般，這個團體也有一位女士，名叫莫利索。她頗值得觀察，因為她的女性魅力和她那瘋言瘋語的神經質成正比。」

印象派及其根源

印象派史是由作品中的光、畫布上的柔和色彩所形成的歷史，它也是一部在戶外寫生的歷史。印象派或許始於某些舊派大師，例如早至1500年的提香(Titian)便在他畫的背景處畫了些朦朧的風景。委拉斯蓋茲有時會被稱為第一個印象派畫家，是因為他有系統地運用形狀和顏色，並且能用簡單的幾筆呈現出複雜的形體。另外還有哥雅，他能以快速幾筆捕捉一閃即逝的姿態或表情。李昂一保羅‧法格(Léon-Paul Fargue)曾描寫委拉斯蓋茲說：「他的技巧與竇加在《紡織者》(*The Spinners*)一畫中所用的相同。委拉斯蓋茲相當前衛，他走在時代的前端，打開通往開闊領域的大門。他發現一條明亮、清新且充滿活力的路，日後便為杜米埃(Daumier)、柯洛(Corot)、馬內和雷諾瓦所跟從。」眾所皆知的，印象派的先鋒馬內，全心全意地崇拜著委拉斯蓋茲和哥雅，並自他們的畫作中得到靈感。

精確地說，印象派是萌生於一種求真的欲望，而畫家杜米埃、米勒(Millet)和庫爾貝(Courbet)便執著於這種追求。嚴格說來，印象派始於柯洛和庫爾貝，並受到所謂巴比松畫派(Barbizon School)的影響和滋潤，然後馬內也加入了這場運動。這一切都發生於1820年至1860年之間。要明瞭這個進展，就讓我們回到1789年法國大革命之後的那幾年時光去吧。

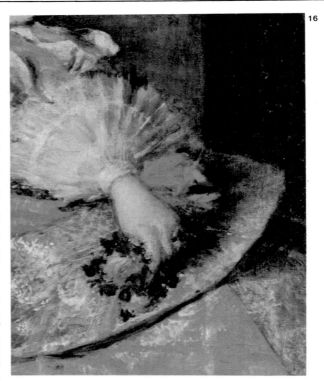

16

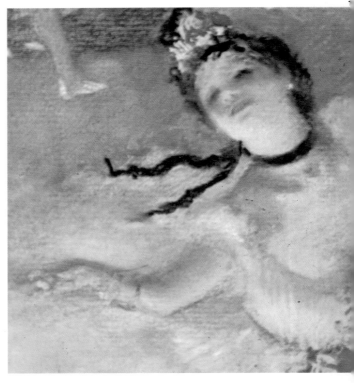

圖15. 委拉斯蓋茲,
《小公主瑪嘉莉妲》,
普拉多美術館,馬德
里。這是一幅特殊的
肖像畫,每一個部位
都恰到好處,完美地
呈現。

圖16. 《小公主瑪嘉
莉妲》的局部(前頁
右上)。注意委拉斯蓋
茲不尋常的技巧——
快速而暗示性的筆
畫,而非精描細畫,
這正是印象派的註冊
商標。

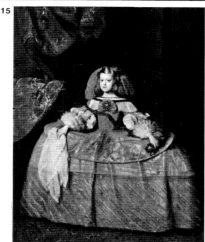

只要看過委拉斯蓋茲和哥雅所畫
的幾幅畫,就可明瞭何以這兩位
畫家會被稱之為現代繪畫——或
更精確地說,印象派的前驅者。
例如,看看《小公主瑪嘉莉妲》
(The Infanta Margarita)握著玫瑰
花的手(第14頁,圖16),畫家
只用稀疏的幾筆畫出這隻手,並
用幾近抽象的幾筆色彩便描畫出
玫瑰。整體效果是不那麼精確但
暗示了一種倏忽的印象;也請注
意《腳燈前的舞者》(Dancer at
the Footlights)畫中的手、臉、和
花(圖17)。值得一提的是,馬內
造訪馬德里的普拉多美術館時表
明了他的目的是研習委拉斯蓋茲
和哥雅的技巧,以了解他們融合
造型和色彩的方式。

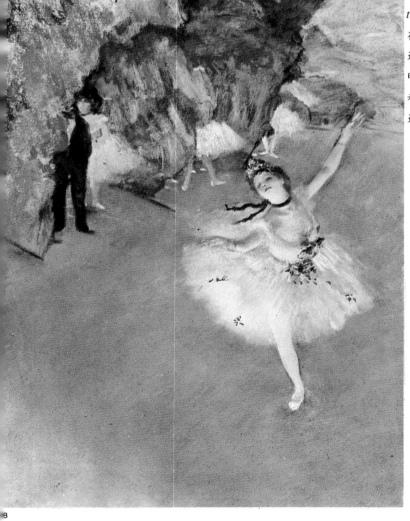

圖17. 竇加所畫的
《腳燈前的舞者》局
部(前頁右下)。手臂
與手、臉部與花冠的
效果,都類似委拉斯蓋
茲自信且隨興的筆法。

圖18. 竇加,《腳燈
前的舞者》,巴黎奧塞
美術館。注意那粗略、
近乎抽象的細部與委
拉斯蓋茲的畫法類似
——只有完全掌控畫
面者才可能掌握這種
畫法。

浪漫主義

1789年的法國大革命之後，藝術界捲入了浪漫主義的洪流中。諾瓦利斯(Novalis)寫道：「藝術家必須將這世界浪漫化。他必須在平凡中注入高貴氣息，在日常中注入未知的尊嚴，在短暫中注入一種永恆的氣氛。」 於是畫家們立即順應著這個時期的品味，畫出巨幅的歷史事件，自世界文學中取材，並偏向東方主題，大肆展現軍事英雄、故鄉和勝利。這時期最具代表性的畫家是查克—路易·大衛(Jacques-Louis David)和格羅(Gros)，接續者包括傑利柯(Géricault)、德拉克洛瓦(Delacroix)和安格爾(Ingres)。

這種浪漫主義的概念，所呈現的景象與真實的日常生活完全無關，結果扭曲了真相，而這與法國革命所倡導的言論自由與求真的社會潮流正相牴觸。有一小群擁護自然主義與寫實主義的畫家反對這種藝術的堂皇誇大，最有名的為杜米埃、米勒和庫爾貝。他們只畫日常生活的景物、農人和村民。

圖19. 傑利柯,《美杜莎之筏》,巴黎羅浮宮。

19

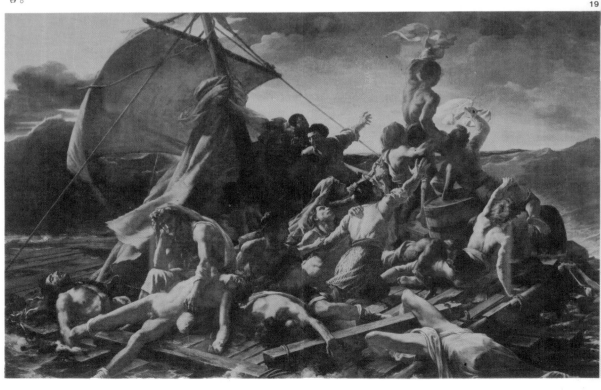

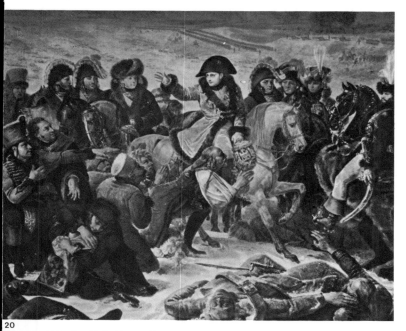

20

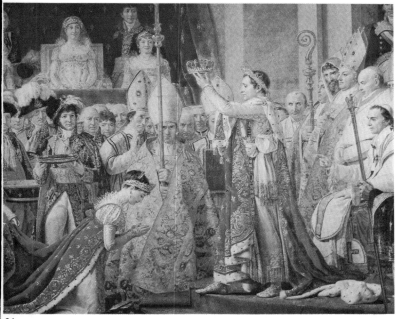

21

1816年雙層帆船「美杜莎」號沉沒時，一百四十九個人乘木筏在海上漂流，但因無食物飲水而相繼死亡，最後只有十五個人獲救，這便是傑利柯的畫作《美杜莎之筏》(Raft of the Medusa) 的主題。這是個宏偉的主題，正好適合此畫寬廣的畫幅：這幅畫高達5公尺，寬為7公尺；再看格羅的《拿破崙在耶羅戰場》(Napoleon on the Battlefield at Eylau) （圖20），其面積甚至超越了《美杜莎之筏》。格羅這幅畫高5.33公尺，寬8公尺。注意兩幅畫中人物戲劇化的神態和姿勢，那正符合了十八世紀德國詩人諾瓦利斯認為浪漫時期之藝術應讚頌人類偉大行徑的理論。

最後是由大衛於 1805 至 1807 年之間所繪出的巨畫，名為《拿破崙為約瑟芬加冕》(Napoleon Crowning the Empress Josephine)。這個主題的宏偉和該畫的尺寸——高6.1公尺，寬9.31公尺——都超越了想像的極限。

圖20. 格羅，《拿破崙在耶羅戰場》，巴黎羅浮宮。

圖21. 大衛，《拿破崙為約瑟芬加冕》(局部)，巴黎羅浮宮。

先驅者

杜米埃、米勒和庫爾貝受到眾人的誤解，被指控為膚淺而沒有理想的人；然而他們為真相、為真實、為人類真情的呼籲，卻得到了年輕藝術家的回響和效法——先是寫實主義畫家，繼而是他們的後續者印象派畫家。到了十九世紀中葉，庫爾貝和他的學生畢沙羅、莫內、雷諾瓦已成功地凌駕在浪漫主義之上。

庫爾貝的另一個學生是名風景畫家柯洛，他信奉浪漫主義，但也一心追求進步。他熱愛自然，而不自覺地為印象派畫家指點了一條明路。柯洛是第一位談及畫出印象的畫家。他說：「作畫時切不可忘了景色所帶給你的第一『印象』。」柯洛遵守這個規則，尊崇自然、摯愛自然。他畫最初的印象，因此脫離了浪漫主義認為風景畫應呈現理想的形狀與色彩之觀點。浪漫派畫家筆下的風景畫與柯洛作品的差別在於真與假、事實與虛構的矛盾。大致說來，在柯洛之前，風景畫從未在戶外作畫。浪漫派畫家和以前的資深大師一樣會在戶外畫草稿，以鉛筆、炭筆、赭紅色粉筆等完美地畫出樹木、石頭、河岸和庭園的外形，但卻回到畫室完成全圖，而草稿只是做為參考之用。知道這種繪畫方式後，我們就較易於了解浪漫派畫家何以會將他們的主題理想化、轉化、浪漫化——簡而言之——加以扭曲了。

圖23. 庫爾貝，《篩穀者》(The Winnowers)（局部），南特美術館 (Nantes Museum)。

圖24. 杜米埃，《洗衣婦》(The Laundress)，巴黎奧塞美術館。

圖22. 庫爾貝的照片，巴黎，塞洛 (Sirot) 收藏。

畫家庫爾貝是法國社會學家和政治作家皮耶—喬瑟夫·普魯東 (Pierre-Joseph Proudhon) 的朋友。普魯東的著作《論藝術原則及其社會功能》(On the Principles of Art and Its Social Function) 便是聽了庫爾貝的論辯後寫出的。普魯東在書中為庫爾貝、米勒和杜米埃當時選擇與浪漫派畫家之歷史主題相對的主旨而辯護，並談及傑利柯、格羅和大衛：「畫家應該畫人的真實本性和習慣，畫他們的工作，看他們如何做好公民和照顧家庭，畫他們真正的特性，最重要的，毫不造作；換句話說，讓他們的良知赤裸地呈現來令他們自己驚訝，這不只是為了譏笑他們以為樂趣，更應牢記教化的目的，就好像這是美學中的一課。」

完全贊成這個論點的米勒在談及金色的草地和太陽的崇高莊嚴——沐浴在它自己光亮的榮耀中時，「不過，」米勒又說：「這並不表示我就看不到在暮靄平原中耕田的馬，和在崎嶇不平之處有個人站在犁後，彎著腰且精疲力竭，想要挺直背脊來喘口氣，並喊了一天的：

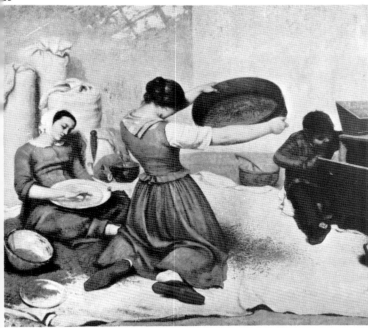

『加油，加油！』杜米埃是另一位時代的見證人。他是個共和黨員、一個革命份子、一個插畫家、漫畫家，更是一位畫家，他在畫中嘲笑浪漫運動的虛飾浮誇、裝模作樣，但他的畫毫無妥協或通俗劇的戲劇化，而是顯示出芸芸眾生的苦難。

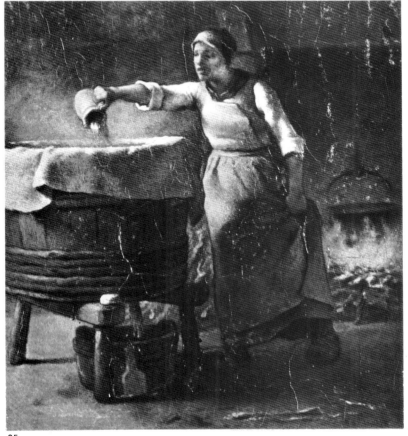

圖25. 米勒,《洗衣婦》
(The Washerwoman)
（局部），巴黎奧塞美術館。

戶外畫派

浪漫派畫家藉著畫出能顯示出他心靈真實狀態的風景來追求狂喜、與上帝神交。心靈狀態可能快樂或悲哀、活潑或憂鬱、熱情或冷漠——這些都不重要，只要這幅畫能真正反映出這個狀態，真實的記錄景色或事實並非重點。柯洛或許是出於下意識地對抗這種看法和行事，於是提出了戶外畫派(open-air school)的旗幟。當時的畫家和評論家為了區分在室內作畫的風景畫家和直接投身於自然的風景畫家，便選用了戶外主義(Pleinairism)一詞。

有趣的是，這種在室內畫風景畫——看不到原來的描繪對象——的方式已十分鞏固，使得像柯洛這樣的畫家也不敢在戶外完成最後幾筆；即使在戶外主義已被接受後，柯洛仍會繼續在畫室裡進行畫作最後的修飾。一如他對後來成為他學生的雷諾瓦所承認的，在鄉間畫家不可能確知他要做什麼，他認為最後在畫室裡再次審視畫作是絕對必要的。

事實上，戶外畫派的成員擁護幾點教義：在戶外作畫、捕捉風景帶給畫家的真實印象，和以主旨(motif)取代主題(subject)。承繼戶外派畫家的印象派畫家接受了這一切的規則，而且特別強調最後一點。一般認為舊派的畫家畫主題，也就是說他們注意畫作的每一項細節，好比將一齣戲搬上舞臺，人物的穿著、位置都要根據最適宜的顏色、姿勢和地位。

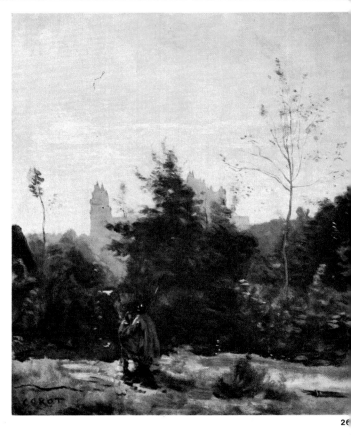

現代畫家畫的卻是主旨，也就是描繪的事物要鮮活、生動、天真、自然。簡而言之，他們想畫真實生活的片斷。這想法化為堅實的規則時確實牽強，不過我們必須記住，這些現代畫家認為因為要對抗以主要藝術思想，即以偉大的歷史、軍事、宗教、神話、或文學主題——一切都為描繪一個充滿幻象的虛假世界——為主的浪漫派畫家，所以非採取極端的方法不可。

圖26. 柯洛,《皮耶峰的回憶》(Recollections of Pierrefonds)，莫斯科普希金美術館 (Pushkin Museum)。

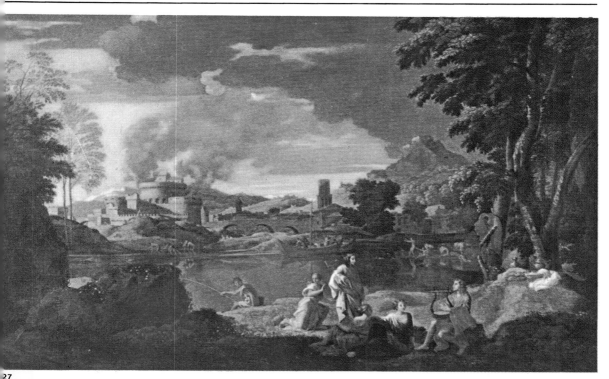

27

圖27. 普桑,《歐
菲爾斯與優里狄
斯》(*Orpheus and
Eurydice*),巴黎羅
浮宮。主題與構圖
經過事先仔細考量
的典型範例。

圖28. 馬內,《柏
尼路的鋪路者》
(*The Pavers of Rue
de Berne*),巴特勒
爵士 (Lord Butler)
收藏。一幅作畫前
未經準備的「主旨」
作品範例。

28

巴比松畫派

提倡以一種新方式觀察風景的戶外畫派是在楓丹白露森林 (Forest of Fontainebleau) 的巴比松村附近成立的；畫家們在這裡找到無數的主題和印象捕捉在畫布上。這些畫家因有共同的想法而萌發為巴比松畫派，爾後的領導人物為米勒和帖奧多·盧梭(Théodore Rousseau)。柯洛後來也和巴比松的團體一起作畫，但只有寥寥數次，因為他不覺得只為了畫美麗的風景，就必須跑到楓丹白露森林去。

巴比松畫派的見解得到許多外國畫家的響應和實踐，包括德國、比利時和英國畫家。在英國畫家中知名的有泰納(Turner)和康斯塔伯(Constable)，他們本身即是戶外風景畫運動的開拓者。

1856年，庫爾貝在他的畫作《塞納河畔的少女》(*Young Girls on the Banks of the Seine*)與戶外畫派有了重要的連繫。庫爾貝在該畫中直接取材大自然的景色，人物則稍後在畫室中再畫上。

29

圖29. 柯洛，《在森林中》(*In the Forest*)（鉛筆素描），巴黎羅浮宮。

十九世紀初，楓丹白露森林是年輕的巴黎風景畫家喜歡逗留的地方，因為它有美麗的風景點，如佳麗平原(Chailly plain)、勃依布洛林地、弗藍恰德(Franchard)的美景和亞普蒙山谷，所以成為信奉戶外畫、想畫出自然真實影像之年輕畫家的聚會地點。1840年前在該地作畫的許多畫家中，最出色的便是柯洛。後來，在1840年代，帖奧多·盧梭和米勒最有名的畫就是在這裡畫出的。在楓丹白露森林的約見持續了數年，直到畫家們最後將會晤地點定在巴比松小鎮的一家客棧裡。夜復一夜，在楓丹白露森林中作畫的畫家們都聚在巴比松的甘妮媽媽旅館 (La Mère Ganne)裡，他們在這兒嘲笑沙龍入選畫——將那些巨幅的歷史畫稱為「巨獸」——並擁護在楓丹白露森林這樣戶外即景畫出風景的寫實主義。巴比松畫派就是在這些聚會中形成的。

同時，在巴黎的莫內對每天在他老師葛列爾(Marc Charles Gabriel Gleyre)的畫室裡進行的例行公事已感到厭煩。他在這裡與希斯里、雷諾瓦和巴吉爾(Bazille)閒談，並且每天寫生。最後他對他的朋友們說：「我們離開吧！我們都快僵化了。這裡沒有一樣東西是真實的——我們去找巴比松的畫家吧！」而迪亞茲(Díaz)、杜比尼(Daubigny)和庫爾貝也在那些朋友裡。

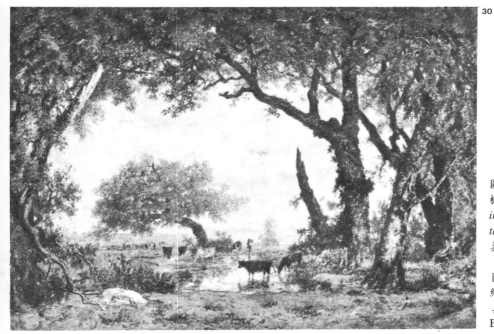

圖30. 盧梭，《離開
楓丹白露森林》(Leav-
ing the Forest of Fon-
tainebleau)，巴黎奧塞
美術館。

圖31. 庫爾貝,《塞
納河畔的少女》,巴黎
美術館 (Musée des
Beaux-Arts)。

寫實主義

1862年時發生了一件對印象派理論和技巧產生相當衝擊的事，複製的日本畫出現在巴黎一位索伊夫人 (Mme. Soye) 的店中。

年輕的畫家們在這些複製畫中發現西方繪畫不知道的兩個因素：(1)以顏色平塗之形狀和造型來取代藉光影描繪物體或平面所呈現出立體的幻覺；(2)一種構圖的新方法，就是視圖畫所需將人物切割，顯示出比以前已被接受的畫風更大的自由及寫實感。

1863年，馬內畫了他著名的《草地上的午餐》(*Luncheon on the Grass*)。在這幅畫中出現的兩個新因素，加上戶外畫家們所倡言的，便構成了印象派的基礎：以較明亮的色彩作畫，並削除對比及強烈陰影來表現立體感。馬內在日本藝術的影響下畫出的《奧林匹亞》，更進一步鞏固了這些因素，也指出了一個新畫派的開始：寫實主義。馬內以這種新方法作畫的後果是，巴黎沙龍拒絕展出《草地上的午餐》。評審員不僅認定這幅畫出自一個不知道如何表現立體感的業餘畫家，更指責這幅畫是不道德的；但只要想想羅浮宮的畫廊中有多少裸女，便可知這樣的評價有多不合理了。事實上是老派的評審員無法接受該畫所傳達的訊息：一個新的時代已經來臨了。早在文藝復興時期，畫家們便已慣於以光影的交錯來表現立體感，因此馬內竟能夠以幾近均勻的色彩並列形狀，且賦以立體的幻覺——且全部透過顏

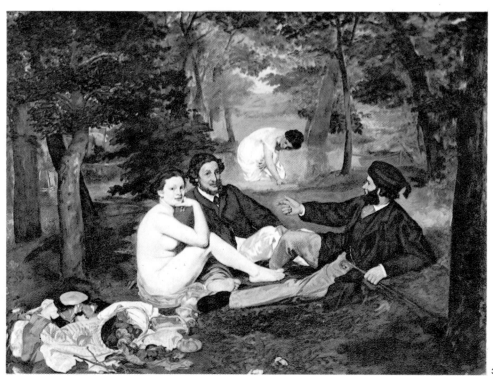

圖32. 馬內，《草地上的午餐》,巴黎奧塞美術館。

32

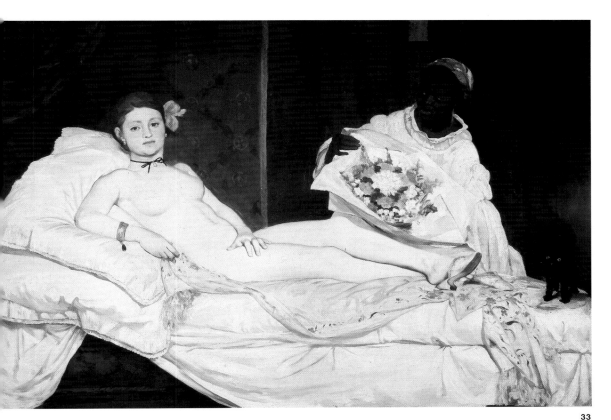

33

色，幾乎沒有任何色調變化 —— 來畫出
人物，實在叫人驚歎。最能顯現這種技
巧的畫是《吹笛的少年》(*The Fifer*)。這
幅畫中所顯示出的前所未見的立體感，
後來大大影響了竇加、土魯茲 — 羅特列
克(Toulouse-Lautrec)、高更(Gauguin)，
甚至馬諦斯(Matisse)。

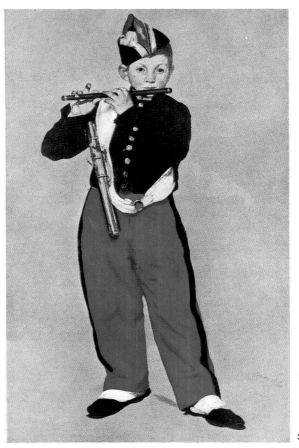

圖33. 馬內，《奧林
匹亞》,巴黎奧塞美術
館。

圖34. 馬內，《吹笛
的少年》,巴黎奧塞美
術館。

34

25

印象派的誕生

奮鬥於焉展開。在庫爾貝和柯洛的鼓勵下，這些日後將會成名的年輕畫家們組成了一個團體，他們以年輕人的無限熱情設法取得政府的許可，在巴黎開了一家非官方的沙龍，這個展示場被稱為「落選者沙龍」(Salon of the Rejected)。不過，這時離現代畫的開花結果——描繪氣氛和太陽的光彩、畫光的顏色——還早得很，畫家們仍回到畫室去完成畫作的最後修飾。

1870年左右的某一日，這群年輕畫家們相約到聖阿德列斯 (Sainte-Adresse)、哈佛港(Le Havre)和第厄普(Dieppe)北邊的海灘去。在此之前，沒有人以亮色畫過海或將海本身當做主題，因為它一向被視為堂皇、富麗主題中的某一個成份而已。莫內、希斯里、巴吉爾和尤恩根德 (Jongkind)在這北方的海邊發現了「光」；也就是在這裡，他們領悟到光的律動、移動及無所不在，而且顏色本身就是光。「光和顏色決定了任何物體的形狀。」他們意會到固有色只存在中間色調中，而其陰影的顏色中含有它的互補色，在陰影的顏色中必定含有藍色，以及當顏色以特定的組合並列時，它們會彼此強調且互相輝映。印象派從此誕生了。

這時期的印象派畫家中最具代表性的畫家為：四十六歲、年紀最長的布丹、四十歲的畢沙羅、三十八歲的馬內、三十六歲的竇加、三十一歲的塞尚、三十一歲的希斯里、三十歲的莫內、二十九歲的雷諾瓦和（同年去世）二十九歲的巴吉爾，其次則是五十一歲的尤恩根德、三十四歲的范談—拉突爾(Fantin-Latour)、三十歲的歐迪隆·魯東(Odilon Redon)、二十九歲的莫利索和二十九歲的哥洛民。繼承他們這個運動最有名的接踵者也都已出世了：1870年二十二歲的高更；當時十七歲的傳奇人物梵谷(van Gogh)；創立點描派(pointillism)的秀拉(Seurat)這一年是十一歲，以及當時年僅六歲的羅特列克。

在這些藝術家中，有些人是完全沒有經濟問題的。馬內、竇加、巴吉爾和另外一、兩人都出身富家，家裡無限制的供應、支持他們。有些畫家可以賣畫維生，而且他們中產階級的家庭也會不時給予他們零用金或財務資助，這些畫家包括布丹、希斯里和塞尚。但包括莫內、畢沙羅和雷諾瓦在內的幾個畫家，卻因身無分文但仍繼續作畫而飽受艱苦。雷諾瓦生性勇敢、樂觀，他永遠保持良好的心情，甚至對自己的飢餓也可一笑置之。畢沙羅是個正直的理想主義者，而且育有七個子女，經常飢貧交迫。而莫內呢，則是獨來獨往、熱情、專為他的藝術而活的鬥士。莫內的父親誤解他，要求他在回家或過「狂放不羈的生活」中做一個選擇。莫內在百般痛苦中，竟曾試圖自殺，他在寫給巴吉爾——他的朋友，也是在他最需要時會慷慨接濟他的保護者——的信中透露過此事。

35

37

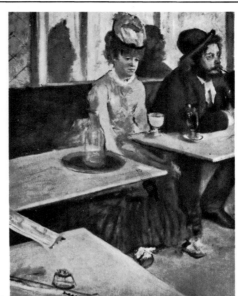

38

圖35至37. 《草地上的午餐》、《奧林匹亞》、《吹笛的少年》三畫的小複製圖。

圖38. 竇加,《酗酒者》, 巴黎奧塞美術館。

在繪畫藝術中, 建立新風格且標明顯著改變最關鍵的作品應該算是《草地上的午餐》、《奧林匹亞》和《吹笛的少年》。

《草地上的午餐》是馬內在1863年畫的, 並在同年參加巴黎沙龍, 結果遭到回絕。同一年遭拒的作品包括大約兩千幅的畫作和一千多座雕刻, 這種作風導致群情嘩然。忿怒的藝術家們集體抗議, 拿破崙皇帝為安撫他們便下令舉辦一次非官方的特展, 展出這些被拒退的作品。在這第二次展覽中, 最受矚目、也引起最多諷刺與嘲笑的畫就是《草地上的午餐》。這是落選者沙龍第一次、也是唯一的一次展出。

1865年, 馬內將《奧林匹亞》一畫送到沙龍去。這回評審團接受了他的畫, 但大致說來一般大眾和評論家認為這幅畫很粗俗、沒

有藝術價值, 是一幅初學者的畫作。

1866年,馬內畫了《吹笛的少年》。同年, 他把畫送到沙龍, 但卻再次遭拒。《吹笛的少年》的展示具有其權威性。背景一致的灰土黃色看不出是地板還是牆壁, 事實上是單調的;但儘管如此, 這片灰土黃色依然是背景, 是在人物的後方。外套、鞋、和帽子都是單調的黑色, 紅長褲上則以幾乎看不出的幾筆顯示出皺褶, 站在遠處或半瞇眼便可看到紅色均勻、飽滿的色調;而男孩的臉幾乎完全沒有光影。馬內對主題的處理已脫離了已往認為必須以光影創造深度的藝術主張,《吹笛的少年》也強烈地反應出當時盛行於巴黎的日本版畫、衣袍和裝飾。日本人以均勻的色彩作畫, 但他們也以比西方畫家更自由的尺度

去剪裁形象。馬內、莫內、畢沙羅、竇加和其他所有的印象派畫家都喜歡這種處理形象的新方法所蘊涵的藝術可能性, 將形象放在中心點之外或邊緣, 甚至利用邊緣本身來切割人物 (見竇加的《酗酒者》(L'Absinthe)畫中架構 (圖38), 男人的形象被切掉了)。其後, 不僅是馬內而已, 其他的印象派畫家們也都捨主題而畫主旨。當這些畫家到海邊去作畫時, 他們調色板上的色彩也變淡了。於是透過使用明亮的顏色、更有想像力的邊緣和構圖、真實生活片段的主旨和在日光下畫出戶外印象等, 印象派穩固地建立起來了。只要細看第28和29頁的例圖, 便可看出印象派畫家的典型公式。

印象派的誕生

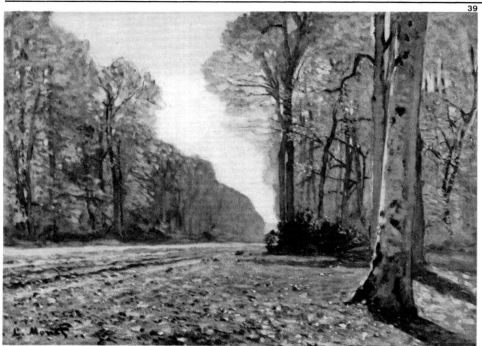

39

圖39. 莫內,《巴卜洛路》(The Bas-Bréau Road),巴黎奧塞美術館。這是莫內在楓丹白露森林所畫最初幾幅畫中的一幅。

圖40. 畢沙羅,《馬利的塞納河》(The Seine at Marly),私人收藏。畫於1871年,為較明亮的色彩典型。

圖41. 竇加,《看臺前的賽馬》(Racehorses before the Stands),巴黎奧塞美術館。注意竇加以不尋常的方式裁剪畫面。

圖42. 塞尚,《靠在手肘上的抽煙者》(Smoker Leaning on His Elbow),俄米塔希博物館,列寧格勒。「主旨」畫的範例。

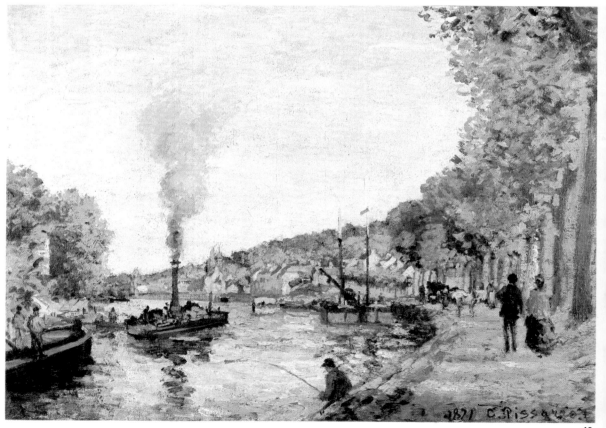

40

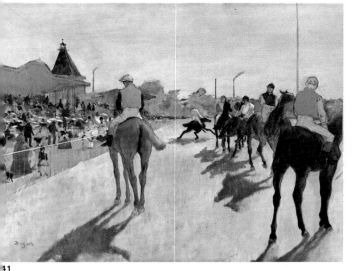

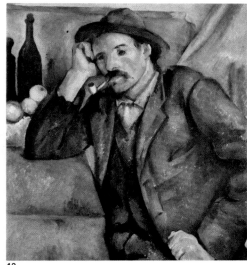

41 42

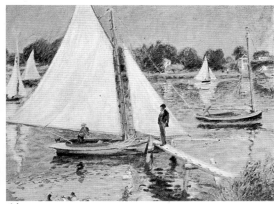

43 44

圖43. 莫內，《通往村子的路》(*The Road to the Village*)，哥特堡美術館(Museum of Art Göteborg)，瑞典。另一幅「主旨」的佳例。

圖44. 雷諾瓦，《阿戎堆的塞納河》(*The Seine at Argenteuil*)，波特蘭美術館 (Portland Art Museum)，奧勒岡州波特蘭市。印象派畫家到海邊去，是為了表達以亮色畫主旨的目的。

圖45. 莫內，《阿戎堆的帆船賽》(*Regatta at Argenteuil*)，巴黎奧塞美術館。

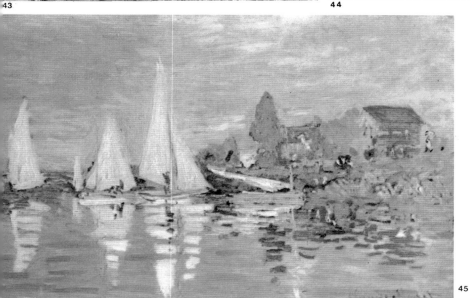

45

印象派畫家： 悲劇和勝利

我們可以說，印象派畫家在1860年之前沒有賣出過一幅畫。在那之前，他們被視為思想前進但不值得被正視的業餘畫家；然而他們的作品所引起的爭議漸漸地吸引了藝術收藏家的興趣，馬內《草地上的午餐》所引起的騷動也刺激了買氣。不過，《奧林匹亞》的展出卻導致另一次挫敗。自1863年至1870年之間，家境較差的幾位印象派畫家——莫內、畢沙羅和雷諾瓦——幾乎是三餐無以為繼。莫內在給他朋友巴吉爾的一封信中這樣寫道：「整整八天，我太太、兒子和我都吃著雷諾瓦與我們分食的麵包度日；可是今天已經沒有麵包、沒有酒、廚房裡也沒有火了，真是糟透了！」雷諾瓦也在寫給巴吉爾的信中證實了這件事：「我無法工作，因為我沒顏料了。我常常待在莫內家中；莫內看起來老多了，我們不是每天都有東西吃的。」1870年的普法戰爭使得這群畫家無法再定期在古波咖啡館(Café Guerbois)聚會。

馬內和竇加被征召加入民兵；塞尚逃到馬賽去；莫內和畢沙羅分別逃到倫敦，後來就在那裡重聚；畢沙羅因倉促離開他在路維希安村的家和畫室，所以只帶了幾幅他自己的畫和莫內寄放在他那裡的畫。畢沙羅自1855年後所畫的油畫，大多數便都因此被他棄置了。普魯士軍隊在他的住處設立屠宰場，畢沙羅和莫內的畫被鋪在花園裡當作踏腳墊讓士兵們踩踏。不幸中的大幸是，莫內和畢沙羅在倫敦結識了名畫商杜朗－魯耶(Durand-Ruel)。因為欣賞他們的畫，杜朗－魯耶開始以每幅畫兩百至三百法郎的代價向他們購畫；回到巴黎後，他將價錢提高到四百法郎，最後每幅畫更高達三千法郎。於是，印象派畫家的畫已漸漸能賣出好價錢了，看起來飢餓與貧窮終於被克服了。1873年，在以藝術拍賣聞名的德魯飯店所舉行的一場拍賣會上，竇加的畫作每幅標價為一千一百法郎，希斯里的畫約在四百到五百之間，

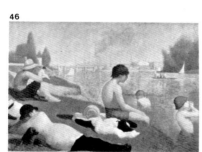

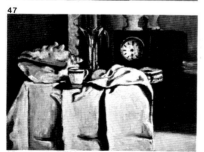

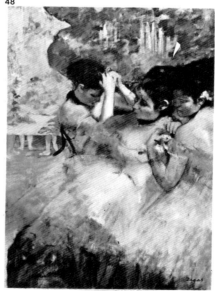

圖46. 秀拉，《在阿斯尼耶沐浴》(Bathing at Asnières)，倫敦國家畫廊。

圖47. 塞尚，《黑鐘》(The Black Clock)，愛德華·羅賓森(Edward G. Robinson)收藏，加州比佛利山。

圖48. 竇加，《預備跳舞的芭蕾舞者》(Dancers Preparing for the Ballet)，芝加哥美術館。

畢沙羅的一幅風景畫以九百五十法郎賣出,其內的畫則攀升到約一千法郎一幅。在這種反應的鼓舞下,這群畫家決定了1874年在攝影師納達家中舉辦的聯展,而結果我們都已熟知了。

後來,當社會大眾、評論家和畫商全都背棄他們時,印象派畫家再次踏上了不幸的旅程。自1874至1890年這十六年間,這些畫家——尤其是莫內和畢沙羅——的物質生活經常是完全匱乏的。當莫內的妻子在1879年病故時,他還急著找人借給他幾法郎,好去當舖贖回一個圓形墜子,「那是我太太唯一想設法保存的飾物,」他寫道:「我希望在與她永別之前能把它掛到她頸子上。」到1878年時,老戰士畢沙羅似乎也準備放棄了,他寫信

給他的朋友穆瑞(Murer)說:「我受不了了!我無法作畫,就算我畫,也感受不到喜悅或熱情,只想著到頭來我將得放棄藝術,另找事做——如果我能學做什麼事的話,真悲哀!」

就這樣。直到1890年初,巴黎沙龍終於確認印象派和以亮色作畫之畫家們的藝術。印象派畫家們到了晚年終於得到勝利,只是再過幾年他們當中的許多人便相繼去世了;而更可悲的是,當時年輕一代的畫家——包括秀拉、高更和梵谷——已在進行一種被稱之為野獸派(Fauvism)的革命性畫風。倡導野獸派的畫家們宣稱印象派已是一種為巴黎沙龍所讚賞的,且被無法了解二十世紀新藝術的評審團所接受的落伍畫派。

圖49. 莫利索,《搖籃》(The Cradle),巴黎奧塞美術館。

圖50. 莫內,《聖拉薩車站》(St.-Lazare Station),宏克里斯多弗·馬克拉倫(Hon. Christopher MacLaren)收藏,英國。

圖51. 希斯里,《聖丹尼斯》(lle St.-Denis),巴黎奧塞美術館。

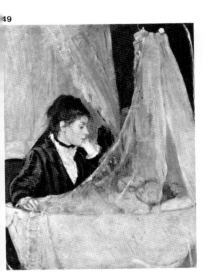

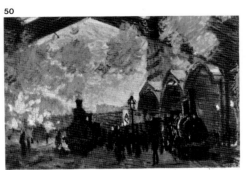

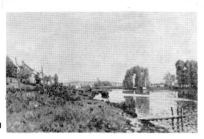

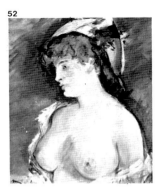

圖52. 馬內,《裸胸的金髮女郎》(Blonde Woman with Naked Breasts),巴黎奧塞美術館。

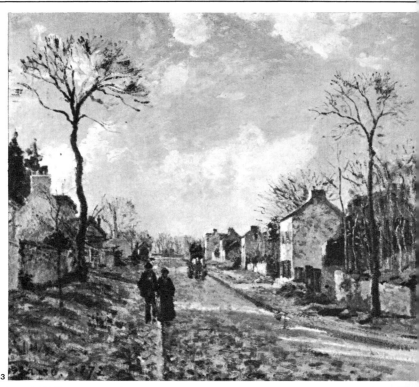

53

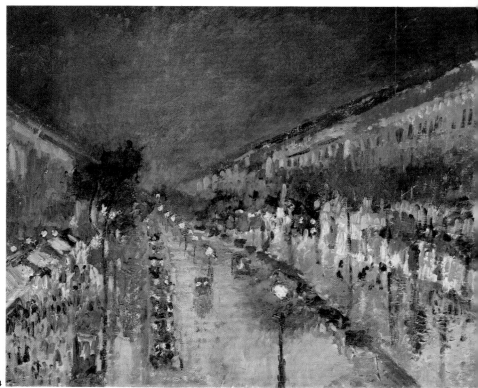

圖53. 畢沙羅,《往路維希安之路》(*The Road to Louveciennes*),巴黎奧塞美術館。

圖54. 畢沙羅,《夜晚的蒙馬特大道》(*Boulevard Montmartre at Night*),倫敦國家畫廊。畫家自路索飯店(Hôtel Rusó)的窗口畫了這幅畫。

圖55. （下頁）畢沙羅,《自畫像》(鋼筆畫), 紐約市立圖書館, S. P. 艾弗利(S. P. Avery)收藏。

54

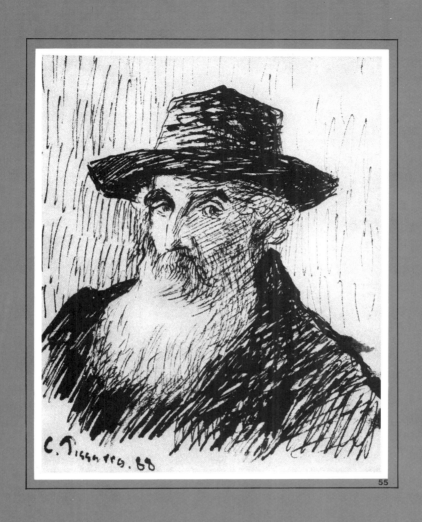

55

誰是畢沙羅？

畢沙羅——柯洛的學生

四十七歲的畢沙羅長相威嚴可敬：頭幾近全禿，皮膚乾皺，看起來神采奕奕，且蓄了灰白的長鬍子。他身長體健，肩膀厚實，看人總是直視對方的眼睛，害羞、真誠、坦然、沈著，但也富有叛逆性。一如塞尚對他的形容：「謙遜但不容忽視。」畢沙羅的灰鬍子、曬黑的皮膚，加上暗色套裝，使他看來很像一位先知——甚至於一天下午當他手挾畫頁走進印象派畫家們經常在巴黎皮格爾區(Place Pigalle)聚會的新雅典咖啡館(Café de la Nouvelle-Athènes)時，雷諾瓦忍不住喊道：「他來了！手持十誡的摩西！」他沒有仇敵，從不嫉妒別人的成功。他不僅是眾人的領袖、裁判、顧問，同時也是許多人的老師。一天塞尚謙遜地和他坐在一起好臨摹他的一幅畫。塞尚是他的學生，高更和馬諦斯等畫家也是他的門徒。塞尚曾說：「或許我們都承繼了畢沙羅的衣缽吧。」絕大多數為畢沙羅作傳記的人都同意他的思想前進——他加入工會、擁護社會主義、甚至贊成無政府主義，而他對團體活動感興趣則更是毫無疑問的（創造「畫家、雕刻家與版畫家協會」便是他的主意）。

讓我們想像一下1855年時初抵巴黎、二十五歲的畢沙羅吧。他在此之前的歲月幾乎不為人所知，只知道少數幾個基本事實。1830年7月10日他生於前丹麥西印度群島中的聖湯瑪斯島，是個法國移民之子。他年幼時被送到巴黎附近的學校去唸書，到二十歲時回到了聖湯瑪斯；但沒多久他便逃家到委內瑞拉去，在卡拉卡斯(Caracas)各處過著居無定所的生活，直到1855年才返回巴黎。

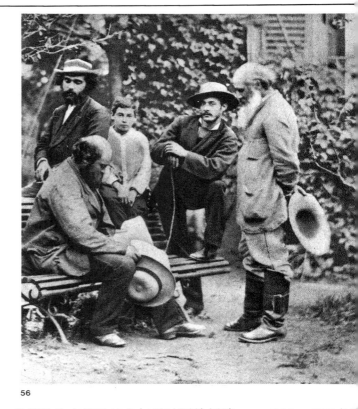

56

我們的故事便始於青年畢沙羅的抵達，和他在同一天到巴黎世界博覽會參觀。在博覽會場上，畢沙羅欣賞著安格爾、德拉克洛瓦、盧梭和庫爾貝的畫作，但最後發現自己在柯洛的七幅風景畫前徘徊不去。他站在那裡，很驚訝地在那些畫中看出與他自己相似的風格——一種對他未來畫風的暗示和反映。他的羞怯和他根本不認識任何一位巴黎名畫家的事實，並未阻止他直接到柯洛的畫室去找這位畫家，並對他說：

「我來是因為希望你能告訴我，怎樣才能畫得像你的畫一樣。」

當時已快六十歲的柯洛給畢沙羅的忠告是：「盡力畫好底稿、要有好的構圖和形體才有好的作品。」

距他首次造訪的五年之後，畢沙羅的畫

圖56. 1877年攝於畢沙羅在旁瓦茲村的花園。站立者為畢沙羅，正在對塞尚說話。站在中央的男孩便是畢沙羅的長子路希安(Lucien)。

乃是神似柯洛的。他對老師的信仰與崇
拜使他直到1860年時在畫上的簽名仍是
「畢沙羅 —— 柯洛的學生」。畫評家卡斯
提那瑞警告他：「當心！柯洛是個偉大
的畫家，可是你必須有自己的風格。」

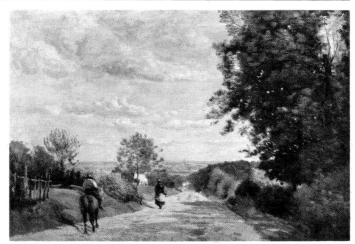

57

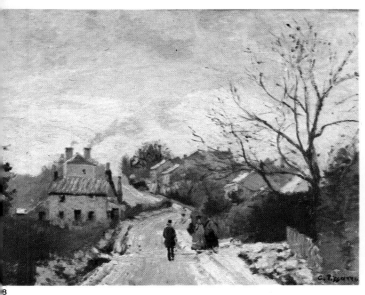

8

59

畢沙羅對他的第一位老師 —— 柯
洛的敬仰，大大影響了他對色彩
的選取以及對構圖與主題的選
擇。柯洛為表現出風景畫的立體
感或深度，偏好所謂的透視構圖
法 (composition in perspective)，
他會選擇一條沒入遠處的路為

其主題和觀點，即以看似平行的
線條最後會接合成一點而顯示一
種立體感。畢沙羅遵照老師的示
範，時常畫路的主題，讓街道消
失在畫的背景處，而莫內則以層
層相疊的平面解決了深度的難
題；畢沙羅偶爾也辦到了。

圖57. 柯洛，《往塞弗勒之
路》(The Road to Sèvres)，
巴黎奧塞美術館。

圖58. 畢沙羅，《下挪伍村
的雪景 》(Snow at Lower
Norwood)，倫敦國家畫廊。

圖59. 畢沙羅，《往旁瓦茲
村隱士居處之路》(Rue à
l'Hermitage, Pontoise)，富蘭
克林·羅斯福二世太太
(Mrs. Franklin D. Roosevelt,
Jr.)收藏，紐約。

精力無窮的畫家

1866年，畢沙羅脫離柯洛，離開巴黎到旁瓦茲村去。這個小村莊離巴黎很近，但就心理上而言，畢沙羅已遠離了柯洛。與他在此到戶外作畫的同時，塞尚在普洛文斯 (Provençal) 的茵茵草地上作畫，莫內在聖阿德列斯，雷諾瓦和希斯里在楓丹白露森林，這些便是戶外畫派和印象派的開始。

這時畢沙羅結婚約已八年，他的七個子女中也已有五個出世了。他的每個孩子也都想當畫家，因此使這個當父親的手頭更為拮据；然而，最終只有他的長子路希安 (Lucien) 實現了抱負，成為專業畫家。

畢沙羅在旁瓦茲村只住了三年，1869年搬到巴黎郊區的另一個小村——路維希安——去。1870年普法戰爭爆發，他被迫離開，於是選擇到他母親所在的倫敦去。他在那裡結識畫商杜朗—魯耶——所有印象派畫家的偉大主顧。在倫敦，畢沙羅加入了同是戰爭難民莫內的行列。他們兩人在英國畫了一年多的畫，一起造訪國家畫廊，欣賞康斯塔伯和泰納的作品。畢沙羅在倫敦的這段時間讓他從英國畫家的作品中看到較明亮、清晰的色彩，這使他內心展開對抗拒灰暗與淡赭顏色的關鍵性交戰，奮力要將它們自他個人的調色板上排除。

直到他在1903年過世之前，畢沙羅從未在任何一個地方久住過。他在法國各地漂泊，隨處立起他的畫架。他曾再返回倫敦，也時而回巴黎去。

儘管有種種阻礙和困難，印象派畫家們仍設法舉辦了九次聯展，而畢沙羅參加了每一次的展出。最後一次是由杜朗—魯耶主辦的，事實上，這是杜朗—魯耶在1863年時第一次為畢沙羅舉辦個展。1885年，畢沙羅結識了秀拉和希涅克 (Signac)，這兩位年輕的畫家吸收了印象派的理論，當時正在嘗試以分析色彩的方法作畫。畢沙羅被這種稱之為點描派的新運動所吸引，所以有一段時間也用此法作畫，而這些作品便在1886年時與秀拉和希涅克的畫作一起展出。1890年時，他又放棄了這種新畫法，回復以前的風格。他孜孜不倦地作畫，到七十歲時，仍到處旅行，到第厄普、摩勒 (Moret) 和盧昂 (Rouen) 去畫港口、碼頭、橋梁和駁船。他會在春、秋兩季到這些地方去，而趁著冬天時在巴黎畫從他的畫室、旅館或朋友家中所看到的窗景。

在畢沙羅於七十三歲過世前的兩個月，他一整個夏季仍在哈佛港各處作畫。1903年11月13日，他安詳地去世了，各位也許還記得他自己在最後寫給朋友的幾封信中之一所寫的：「我所承受過的一切實在令人難以置信，但如果我必須重新再過一次，我仍毫不猶豫。」

圖60. 畢沙羅，《森林中》(In the Forest) (此畫是炭筆與白色粉彩畫在灰色紙上)，德 (Hyde) 收藏，紐約。

圖61. 畢沙羅，《路維希安村雪景》(Snow at Louveciennes)，克旺博物館 (Folkwang Museum)，前西德埃森市 (Essen)。

圖62. 畢沙羅，《旁瓦茲春季果樹開花的果園》(Orchard with Flowering Fruit Trees, Springtime Pontoise)，巴黎塞美術館。

60

61

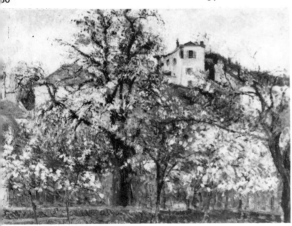

62

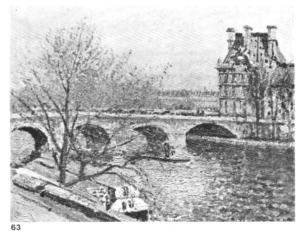

63

64

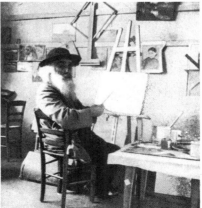

65

圖63. 畢沙羅,《巴黎的皇家橋與傅羅堡》(*The Pont Royal and the Pavillon de Flore*),小巴萊美術館(Petit Palais Museum),巴黎。

圖64和65. 左:畢沙羅於艾瑞尼(Eragny)的畫室一景;右:1897年,畢沙羅在畫室作畫。

在本書最後，附有畢沙羅《瓦松村入口》一畫的彩色摺頁，可以當做你臨摹的樣本。

選擇家中一處舒服、安靜的地方，將這幅複製圖放在你的前方，以圖釘釘在牆面上。然後架起畫架，放好椅子和工作桌，大概如圖66所示。現在，假裝你就在巴黎的奧塞美術館裡，你就在畢沙羅的《瓦松村入口》真跡之前，準備要開始臨摹這幅名畫了。在你動筆之前，我們先來看看在美術館裡臨摹名畫時所需注意的程序吧。

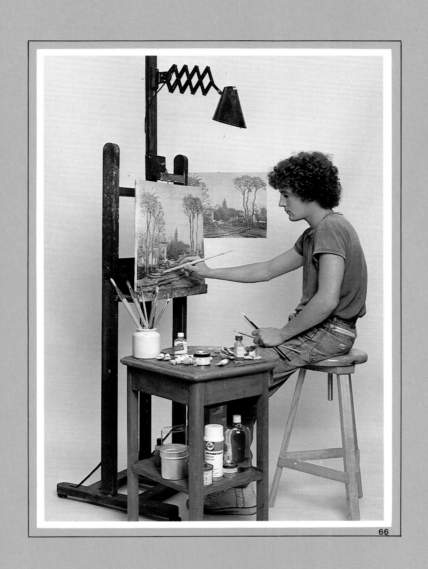

臨摹名畫

在美術館裡作畫

有一天，你有可能真的到巴黎的羅浮宮或奧塞美術館、馬德里的普拉多美術館，或世上的任何其他美術館去，想要臨摹一幅名畫。那麼，你必須記住以下數點：

1.一旦選定了畫作，也研究過該畫家的生平背景——就如我們在前面所做的——你就應該決定所要臨摹的尺寸。因為法律因素，你的畫可比原畫大或小，但絕不可以尺寸相同；如果做為研究練習，你也可以只臨摹該畫的一項細節，但要遵照原畫的比例才行。

2.為了臨摹你選中的畫，你必須先向美術館請求許可。獲得許可並不難，只要你先依照館方的要求去做並遵守美術館裡的規則。世上大多數的美術館和畫廊甚至會（應你所求）提供畫架讓你方便作畫。

3.你應該自館藏資料中查明這幅畫的確實尺寸，並注意畫的表面——畫布、硬紙板、木板——以及原畫家所用的素材。

4.在向美術館或畫廊請准保留工作位置的同時，你應設法取得一張該畫的照片或複製畫，這樣才能先在家中畫好線條（底稿）或構圖。全世界各地的畫廊大多數都設有相片檔案處，可從那取得複製畫。一般要求是標準的18×24公分的黑白複製畫，彩色或任何其他黑白的複製畫也可以用，甚至明信片也行，這些應該可以在美術館或畫廊的紀念品販賣處買到。不過，如果你要畫的是一幅尺寸很大的畫，一張明信片就不夠了。

5.在家打底稿時，應在相片或複製畫上先畫出格子來；然後在你將要畫此畫的表面上重覆畫出這些格子，只不過這回可能需要放大些。接著你再利用格放法把畫的線條先描繪出來，本書在敘述如何臨摹畢沙羅的《瓦松村入口》和塞尚的《藍花瓶》時，用的就是這個方法。現在畫布上已有了清楚的圖形，你便可以準備到畫廊去上色了。

6.美術館和畫廊一般不允許任何人以原畫完全相同的尺寸去臨摹。例如，紐約大都會美術館規定，臨摹作品與原畫在尺寸上至少要有百分之十的差別，而且畫布最大不能超過76.2×76.2公分。

在美術館中臨摹名畫之規則摘要

大多數知名的美術館允許畫家臨摹館藏的作品，只要你遵守該館的既定規則。各美術館有關摹畫的規則不盡相同，所以下列只是一般性的原則，詳細規則還得與各美術館連繫才清楚。

1. 你已得知必要規則及事宜，且已選定了將要臨摹的作品後，便須向館方申請一張摹畫許可證。有時候許可證是由美術館的教育部門核發的，但有時候你可能必須向你選定的那個畫廊管理部申請。至於如何申請及在何時提出申請等細節，請向館方或詢問處查詢。

2. 摹畫許可證通常有時效限制，一般是一至三個月。有些美術館要求你只要是在館內作畫時便須配戴，且在臨摹完成後必須繳回；而也只有許可證上說明的那幅畫或作品才可以臨摹，並不是每件作品都可隨意臨摹的。

3. 在你到美術館之前，務必先打電話問清楚你要去作畫的那間畫廊當天是否開放供人臨摹，摹畫者可以工作的時間通常是有限制的。

4. 臨摹作品與原畫的尺寸務必不同，有些美術館甚至明文規定最大尺寸不可超過多少。一般說來，你的畫布會被蓋印並寫明日期，以標示你已得到摹畫許可；然後，在你被允許可將畫布帶出該館之前，你的畫也會被蓋印或加以登錄，以別於原作。

5. 許多美術館都備有畫架、及放置畫具的置物架供摹畫者借用；至於墊布、顏料、調色盤、畫筆等其他用具則須由畫者自備。在畫廊中絕不可隨處放置畫布或繪畫材料而無人看管，館方無法為你負責，否則你的許可證也可能因此被撤消；還有，得時時留意不要讓顏料沾染到館方物品，繪畫用具等回到家後再清洗。

構圖法

在熟知上述程序且已選定了《瓦松村入口》一畫之後，我們不妨想像現在我們已置身於奧塞美術館的檔案處或辦公室裡，詢問該畫的確實尺寸、畫面材質、和畢沙羅所用的材料。

本畫的原名為 *Entrée de Village*，中譯名為《瓦松村入口》，也是我們在以下數頁中所用的名稱。

原畫高46公分，寬55公分。由於仿作不能與原作的尺寸相同，顯然：

你的畫布框必須用另一個尺寸，不是稍寬稍高，就是稍窄小些。

如此，長和寬各差個一、兩英寸也就夠了。本畫的畫面相當小，符合印象派畫家一般常選擇的尺寸；一方面因為他們沒錢買較大幅的畫布，另一方面也因這些畫不可能在巴黎沙龍中展出，最多只能掛在例如裴拉提亞路 (rue Peletier) 或拉飛特路 (rue Lafitte) 上那些小型的私人畫廊裡。此外，印象派——捕捉某景色的一種印象——也不適合大幅畫作。

畢沙羅是在1872年自英國返回不久後，用油彩在粗又厚的畫布上畫出這件作品，由於他離開倫敦後便回到他在法國路維希安村的畫室，所以很多人推測這幅畫畫的可能就是當地的景色。然而，後來證實這裡的「入口」或路是屬於離路維希安村不過數公里路的瓦松村所有的。

《瓦松村入口》的構圖是畢沙羅所慣用的，那可能是受了柯洛某些風景畫的影響。這是一種藉由比較物體在空間所占的大小、比例和位置來創造距離和深度視覺幻象的傳統公式，希斯里和塞尚也運用這樣的構圖法；相反的，莫內較喜歡以大的觀察點畫出該畫的連續面來創造深度。有一次畢沙羅與莫內在談論這個問題時，據無意中聽到這段談話的人說，「他隨口說道：『我無法不畫街路大道，因為我在路維希安的房子就在通往村子的大路上。』」

在得知這些背景後，我們可以看看下一頁了，這是畢沙羅用三個公式來表現風景畫之空間深度或立體的範例。

圖67. 畢沙羅，《杜威屈學院》(*Dulwich College*)，麥考利(J. A. Macauley)收藏，加拿大威尼裴格市(Winnipeg)。這裡的第三度空間——深度——是以突出的前景達成的。注意右側的樹幹。

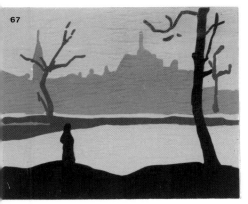

圖68. 畢沙羅，《第九號橋》(*Le Pont Neuf*)，威廉·萊特夫婦(Mr. and Mrs. William Coxe Wright)收藏，費城。此畫的深度是以漸遠消失的線條達成的。

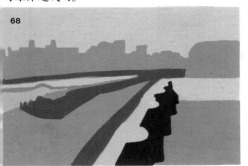

圖69. 畢沙羅，《田野中的女郎》(*Woman in a Field*)，巴黎奧塞美術館。本畫的深度是以重疊的平面達成的；亦即由樹木、背景的牆、背景的樹和房子等所構成的不同平面層層相疊。此外，這也是畢沙羅點描法時期的一幅畫作。

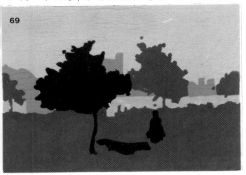

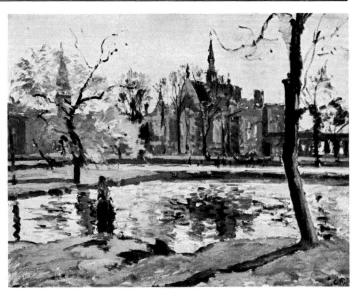

印象派畫家所用的材料

一個有趣的事實是，過去的一百年來，畫家們不管是在素描或繪畫時所用的工具和材料上幾乎沒什麼改變。畫架類型（包括室內和室外的）、畫布與畫布框的品質、鉛筆、炭筆、調色刀、畫筆、溶劑等所有材料差不多都一樣，只不過油彩的品質不同而已。商業製造的油彩在1860年左右首次以鋅管包裝出現在市面上，但我們現在使用的色料品質要比先前高級多了；其餘材料，你自己也看得出並無多大改變。

畫架

以前的畫架與現今的並無不同。事實上，印象派畫家們所用的畫架與圖70和71的畫架完全相同。

畫家們坐在椅子上作畫，而不是坐在凳子上。用來放置畫具的邊桌，用途也與今日的相同。

畫布

畫的表面與今日的相似：以四條木片形成框架，並用木楔將畫布撐開。當時的畫布是亞麻製品，迄今仍是我們選用的材料，但以中等織品較佳（圖72和73）。

調色板

調色板是橢圓或長方形的。在此我要請你特別注意調色板上的顏色安排（圖78），因為這有助於你更有效地作畫。

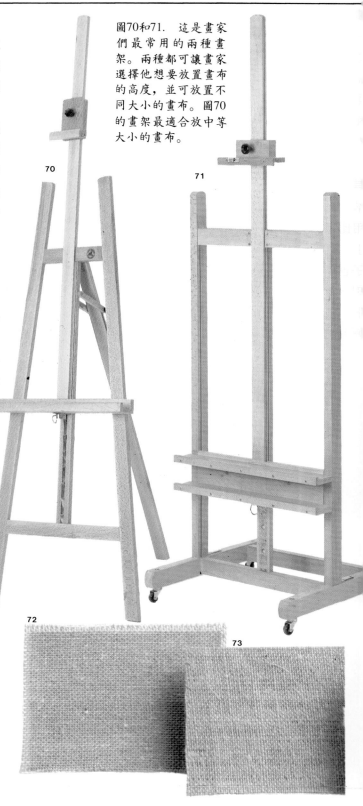

圖70和71. 這是畫家們最常用的兩種畫架。兩種都可讓畫家選擇他想要放置畫布的高度，並可放置不同大小的畫布。圖70的畫架最適合放中等大小的畫布。

70

71

72

73

圖72和73. 傳統上製造畫布向來用亞麻布，其品質又根據布料的顆粒粗細而有差異。布料織得愈密、顆粒愈大，就能有更多的顏料附著於畫布上。

畫筆和調色刀

一如今天所用的,一百年前的畫筆也是以軟毛製成,並有三種基本形狀:圓的、扁的、和「貓舌」(榛狀);至於調色刀則有兩種基本形狀,一種與真正的刀子相似,另一種則像砌磚用的小抹刀(圖74至76)。

其他工具

容劑是相同的:松節油和亞麻仁油,所用比例大約相同,另外還有在最後用來上光澤的凡尼斯 (varnish)。裝油彩的罐子也大致相同,而用於素描的炭筆也和現今的一樣。有一點創舉值得一提:我們現在可以用定色的噴霧固定劑既快又輕鬆地固定住炭筆素描。

圖74至78. 油壺(圖77)和調色刀(圖74至76)都與一百年前一樣。塞尚是率先用調色刀上油彩的畫家之一。在一個典型的橢圓形調色板上(圖78),色彩沿著周邊排放,然後在中央調色。

圖79至81. 現在,猶如在畢沙羅的時代,畫筆仍是軟毛製,且筆尖有圓的(圖79)、扁平的(圖81)、和榛狀的(圖80)。黑貂毛畫筆自以前到現在依然流行;不過,合成毛畫筆已愈來愈受歡迎了。現在也用噴霧式的固定液來固定炭筆素描和初步底稿了。

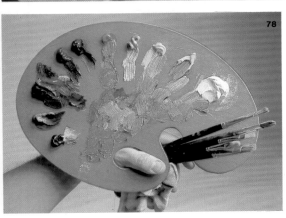

印象派畫家的色彩

1869年，在《瓦松村入口》問世的三年前，莫內、畢沙羅和希斯里突然感受到一股畫雪景的熱情，不僅是因為深棕黑的樹幹和樹枝使他們聯想到日本版畫的奇異風格與優雅對比，更因為這個時期的印象派畫家在作畫時總是想著法國化學家謝弗勒爾(Michel-Eugène Chevreul)的理論，嘗試探討並證明光就是顏色，顏色就是光，陰影不是黑暗，而是減弱的光和反射的光。

那麼，讓我們想想所有印象派畫家們的努力吧，尤其是想除去承襲自柯洛慣用灰、土黃和棕色的畢沙羅。在畢沙羅的畫中——事實上，在每一位印象派畫家的畫中——總保有與過去的一點連繫，持續運用色彩去混合和融合不和諧的色調。謝弗勒爾對色彩對比的研究使畫家們醒悟到自然界所有的顏色都是由藍、黃和紅三原色組成的，因此我們可以很輕鬆地推測出畢沙羅在 1872 年時所用的色彩：三原色，加上另一種紅色、土黃色和綠色。在運色上，這些顏色也就是當今畫家所用的顏色，只不過當時由於謝弗勒爾的影響，印象派畫家特別強調藍、黃、紅為真正基本原色的重要性。生於1897年，與莫內同時代的法國名畫家莫利斯·卜賽(Maurice Busset)，也是著有多本關於繪畫技巧書籍的作者，他在《現代繪畫技巧》(*The Modern Technique of Painting*)一書中告訴我們，印象派畫家使用的顏色極少，有些畫家甚至只用四種色彩：群青、鎘黃、鎘紅和翠綠。他承認這種組合可擴充到包含深茜草紅、土黃色和代替黑色的焦黃色。因此，基本的顏色（圖82）是這樣的：

印象派畫家們常用的顏色

鈦白	深茜草紅
土黃	翠綠
中鎘黃	群青
中鎘紅	焦黃

這些顏色中並沒有黑色。我們必須假定印象派畫家們調出黑色的方法和我們現在的做法相同，即混合群青、深茜草紅和焦黃色，再加上的另一色則視他們要的是冷黑色或暖黑色而定。

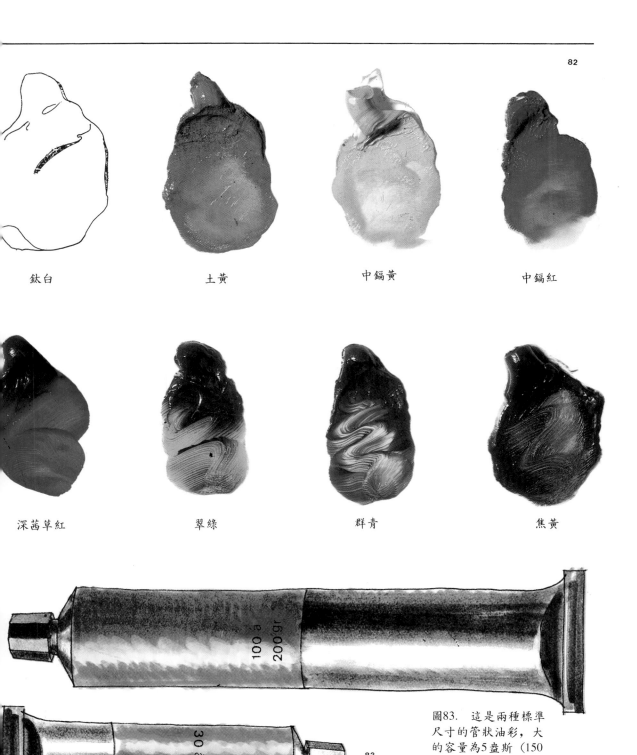

鈦白　　　　　土黃　　　　　中鎘黃　　　　　中鎘紅

深茜草紅　　　　翠綠　　　　　群青　　　　　焦黃

100 a
200 gr

30 à 45 gr

83

圖83. 這是兩種標準
尺寸的管狀油彩，大
的容量為5盎斯（150
公克）；買白色顏料，應
該買這種大管的，因
為白色比其他顏色常
用。

探究《瓦松村入口》

值此之際，必須記住很重要的兩點：

(1)畢沙羅的畫法是濃、密、且晦暗的。

(2)畢沙羅用的是輕點法 (dabbing)，下筆短快、斷續。

為證實第一點，我們光看《瓦松村入口》的複製畫是不夠的；必須更進一步地研究它的畫法。即使是對藝術完全一無所知的人，也可一眼看出這幅畫的顏料極厚，尤其是在某些顯然上過不只一層顏色的部位。這使我們得到一個極重要的結論：

畢沙羅運用「重疊」技巧上油彩

或許你知道畫油畫有兩種主要的技巧。第一種稱為「直接技巧」，畫家一口氣將畫完成，初步輪廓是以松節油稀釋的顏料畫出的，然後立刻再上一層較厚的顏料；或者是在許多次的作畫期間裡，一而再、再而三的塗上好幾層顏料。特殊效果則可由摩擦、刮擦、上光等方式來達成。

塞尚的《藍花瓶》就是直接技巧的一個佳例，它幾乎是一氣呵成的。另一方面，《瓦松村入口》則是分好幾個階段才營造出來的一幅畫。畫中最重要的部份是連續數日畫成的，通常在隔日顏料未乾時便又開始作畫，也許是進行得很快，但畢竟仍分了好幾個階段才完成。

請你自己仔細觀察吧。

樹幹 畢沙羅顯然是先畫那些黑暗的樹幹，等到顏料開始乾時，他再以明亮的顏色挑出強調處。注意看樹幹粗糙的紋路，是以濃厚的顏料畫在已乾或半乾的色彩上而造成的。

以天空為背景的細枝椏 注意看一系列細的筆畫，那是在天空已完全乾了之後才加上的。

樹頂上添加的天藍色 注意這些天藍色的筆觸是在最後一次作畫時才加在那些赭黃色的樹頂上面的。將天藍色加在仍未全乾的赭黃色上，便能混合出一種淡綠色來。的確，畢沙羅作畫的方法是按部就班分好幾個階段進行的；他從不會即興而畫。一如藝術史家約翰‧雷渥德(John Rewald)所言，他的畫是經過「分析認知」後的產物，也就是說他透過觀察與分析主題的方式去捕捉既非偶然、也非斷續的整體印象；甚至有人辯稱這種穩固而平衡的繪畫法與印象派的理論有所牴觸。不過人們仍是一致認為雖然畢沙羅認為作畫時必須要經過充分、徹底的全盤思考，但最後他卻總是有能夠表達光的感覺、自然發生、和最初意圖的天賦，而這也是典型的印象派畫家的特色。

畢沙羅如何作畫?

現在讓我們來分析畢沙羅的另一個特殊技巧吧:

畢沙羅以短快的筆法繪畫

塞尚和畢沙羅一起在旁瓦茲村畫風景的那段期間,一個時常觀察他們畫畫的農夫說塞尚以寬畫筆平塗繪畫,而畢沙羅卻以細長的畫筆戳畫。從這看來,後來使畢沙羅與秀拉和希涅克聯合起來的點描法此時便已經形成了。畢沙羅便是以這種技巧達成他最重要的效果——因為小點並列,而每一點都表現出色彩的一點點微妙差異,所以造成顏色振動的效果。他隨興所至,以短促的筆法戳畫,且不時再把畫筆沾濕,使色彩在單一區域內還能呈現些許微妙的變化。

請你用畢沙羅所用的那些顏色去調出下一頁所印出的十二種色彩。你會看到,在其他顏色中加入或多或少的土黃色,便可調出在畢沙羅的畫中所呈現的種種色調,只有用在天空和房屋兩側及屋頂的藍色除外。

因此,我們可以知道這十二種色彩都有土黃色的底色,所以土黃色便是本畫中最重要的一個顏色。請記得在調色板上準備好較多的土黃色顏料,也別忘了你在調每一種色彩時——幾乎是每一種——都需要用它。

我初步的評論與建議就到此為止了,現在我們要開始實際作畫,包括打底稿和上顏色。

圖85. 由這幅《瓦栓村入口》的局部就可看出,畢沙羅雖只用土黃色為主的色系作畫,卻可以達到絢爛的效果。

85

最顯著的顏色：土黃色

86

圖86. 左圖是由管中擠出的土黃色。請記住在《瓦松村入口》這幅畫中所用到的色彩幾乎都加入了這個顏色。你不妨自行實驗，調出下面各種顏色；由左到右，自上排的乳白色開始。

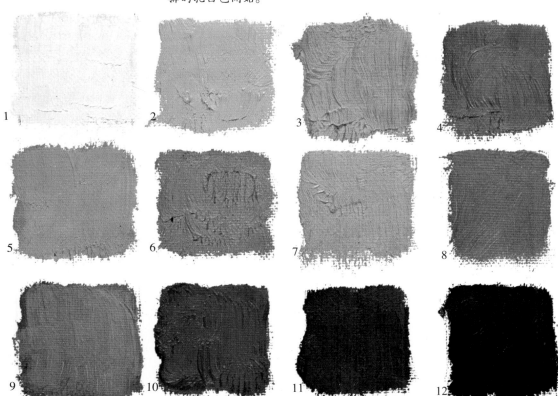

1 2 3 4

5 6 7 8

9 10 11 12

1.房屋的乳白色：以白、土黃和鎘黃色調出。

2.地面的顏色，淡色部份：白、土黃和一點點群青色。

3.背景樹木的土黃色（亮部）：白、土黃、群青。

4.前景樹頂陰影處的暗色：白、土黃、焦黃、深茜草紅和翠綠。

5.橙色的屋頂：土黃、鎘黃、一點白色、一點鎘紅和一點翠綠。（翠綠或群青兩色用時必少量，因為通常只是用來壓低色調。）

6.背景牆壁及前景左側房子的陰影：土黃、白、洋紅和群青。

7.草地極亮或較亮處：土黃加一點鎘黃、白和一點翠綠。

8.中綠和深綠：土黃和翠綠。

9.陰影處的綠焦黃色：土黃和群青。（若想調出較鮮綠的色調，就要慢慢添加黃色。）

10.藍一綠黑色：土黃加群青。

11.深黑赭色：深茜草紅、翠綠和焦黃色。如果想加強棕色調，則再加紅色。

12.藍黑色：群青加一點點深茜草紅，並保留藍色調。

從以上可看出，除最後兩色外，每一種色彩都用到了土黃色。

混色與色彩範例

圖87. 以下是用於
《瓦松村入口》一畫
中不同部位之各種混
合色的範例。請注意
幾乎每一種色彩都用
到了土黃色。

87

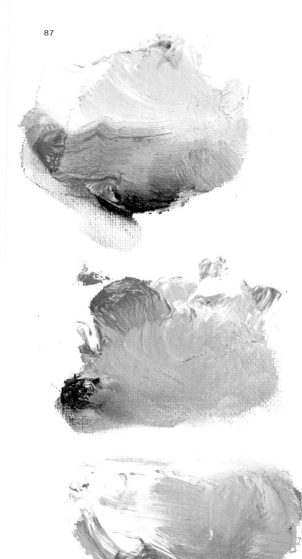

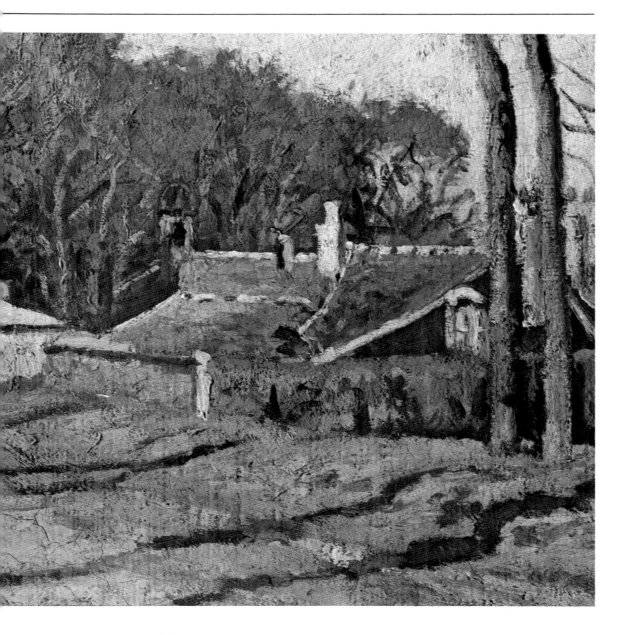

藉格放法之助打底稿

舉例來說你的畫布尺寸為46 × 55公分吧，依美術館的規定，這和原畫的尺寸已頗有差異了。現在你的畫布已用畫布框繃好。首先運用格放法將原畫畫到一張明信片大小的紙上。所謂格放法，就是將原先的底稿轉畫到另一個表面上的方法，就此例而言，是將底稿的素描畫到畫布上；所以你必須將格子由小放大，然後把你畫在明信片大小紙上的物體線條，摹畫到你在畫布上放大的方格內。

Ⅰ.將下一頁的「明信片」剪下來，這張畫的長寬各是11和13.4公分。以1公分為基本單位，就可畫出直十一格和橫十三格，所以你可以用尺在明信片的四邊上每隔1公分做出記號，再連線畫出方格。你將會多出4公釐，如下圖所示。

Ⅱ.將畫布的高度46公分分為十一等分，就得出基本單位4.1公分，這便是大格子的基準，而最後也會多出一點邊來。用尺標出分線點後，再用炭筆把畫布上的線畫出來。

Ⅲ.以同樣4.1公分為基準，等分寬度的55公分就會得到十八格。注意：這個

88

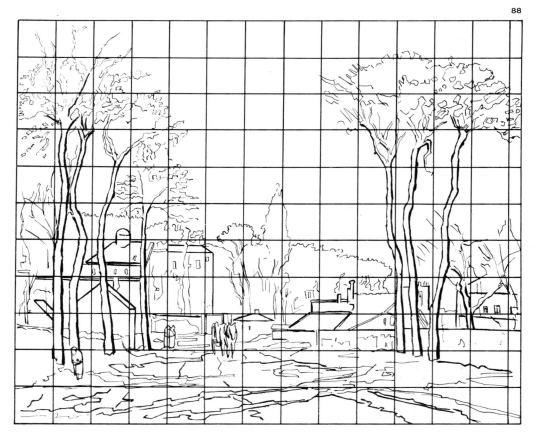

分隔必須由左到右，多出的部份才會與剛才等分高度時的比例相同。做好記號後，以炭筆畫出線條。

有一件重要的事必須加以解釋：由於無法控制的狀況——發生在為畫大幅《瓦松村入口》的複製畫，而放大原畫照片的過程中——畫的最上方被刪掉了一小部份，原畫的天空和地面也各有一部份被截掉了。

只要將彩色頁和這張明信片大小的複製品兩相對照，你就會看出這點差別了。注意看簽名—— C. Pissarro, 1872。在小幅複製畫上，這簽名完整無缺，數字7的尾端長而完整；但在彩色頁上的簽名部份，7的尾部卻被截掉了。其實這不是什麼嚴重的問題，只是自複製品描繪才會產生的問題罷了，不過你要記住這些微小的差異。

總之，假設你已畫好格子，準備要用炭筆把這幅景色放大畫到你的畫布上了。

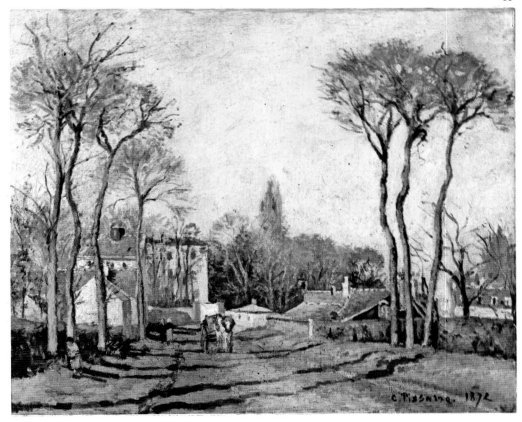

第一階段: 底稿與構圖

請注意看下一頁已完成的底稿是如何畫出的，觀察其構圖的謹慎，真可說是精確無誤。在此我們必須記住柯洛的影響與忠告，以及完好構圖的必要性，如此才能了解畢沙羅對於畫底稿的重視。他在寫給他畫家兒子路希安的信中強調了這一點；他說：「只畫幾小幅草稿是不夠的，一定要畫許多幅才行。如果你想很快捕捉整個畫面的特質且加以反映出來，就必須努力、用心去做。要畫很多幅草稿才行，路希安，很多很多幅的草稿。」

對背景和彎路處的房屋的形體、比例和尺寸要特別注意；當它們消失在背景之際，要畫出路和邊界來。記住接下來所有的圖形——樹幹和樹梢、樹投射在路上的陰影、人以及在畫中央的兩輪運貨馬車——都要畫到這最初的底稿上。

現在畫樹和樹梢，不要去想等一下當你塗上天空的顏色時會將這底稿幾乎全部抹掉，記住畢沙羅所說的：「一個畫家要習慣去捕捉整體的特性。」這是只有透過了解造型才可能達到的；唯有畫過底稿，所有的圖形才能深印在你腦海中。

見在，你若覺得差不多了，就可以用固定液噴在這幅底稿上，這樣你在上面塗顏色時就不會有問題。當然，在1872年時固定液並不存在，畢沙羅的做法可能與當時所有的人一樣，就是以一塊布輕按炭筆畫，以拭去過多的碳粉。我不認為在此例中用哪種方法有多重要，重要且有用的是要使這初步的炭筆畫底稿固定。我不再多說了，請準備好畫筆、抹布，並把所有必用的色彩按正確順序排放在調色板上吧，我們要開始上顏色了。

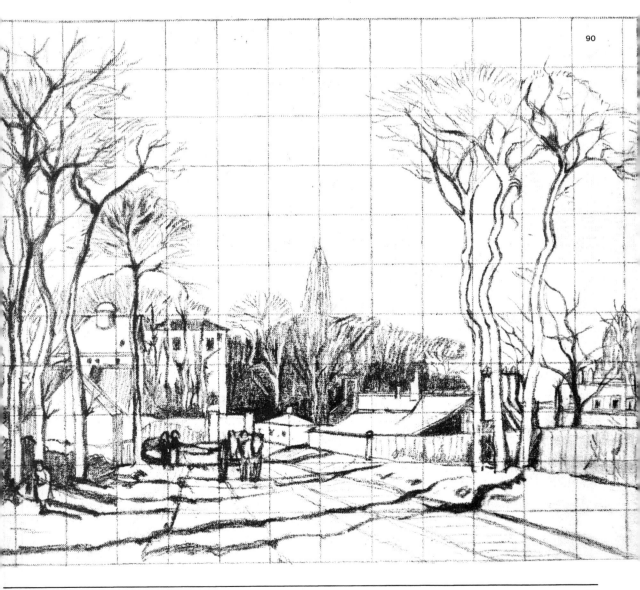

90

第二階段: 確定色彩的配置

先前所提到的每一種色彩都會被用到。以6號、8號和12號的軟毛畫筆來塗色。

先畫天空

基本顏色是白色。你必須逐漸加入一點點群青色,直到你調出畢沙羅天空的色調。現在缺的是一點點黃色——只要一點,足以畫出輕微的淡綠即可(請看彩色圖片);你也必須用極少量的深茜草紅去壓低一點藍色。顏料要用得多,且以短促的筆法上色,幾乎是像輕敲鉛筆那樣以畫筆輕拍畫布,一如畢沙羅所做的。現在不必擔心要把樹和地平線畫在哪裡,記住畢沙羅也沒有去關心這些空間配置的問題。如果你畫太廣了也不要緊,因為在稍後接下去的步驟中,你隨時可以在天空的藍色上加塗色彩。

屋頂

這裡有許多種顏色,對吧? 首先,以黃色或土黃色加一點深茜草紅或白色調出赭色。不過你也需要用一點群青色——你在畫天空時還留有一點這種顏色——去壓低橙色的鮮艷。記住,你用愈多群青色,這些屋頂的顏色就愈偏向暗赭色。最後,在棕色屋頂極暗之處,你應該多用焦黃色。

房屋牆壁

本畫的每一種混合色都含有藍色。你在畫天空之初所調出的淺藍色可以用來壓低並混合其他部位的顏色,幾乎每一種淡色都可以與這個顏色調合。

房屋的牆壁最主要的顏色包括白、土黃、黃,再加上一點點的藍。

當然,我們的目的仍是畫好牆壁和屋頂,暫時先不去管樹幹和樹枝,因為我們知道這些等一下都會出現。

地面

大部份是土黃色及些許的白色,再加一點翠綠、一點焦黃和一點點的深茜草紅。切記白色不可過多,因為白色不能用來使顏色變淺,有些地方用白色是必要的,不過用時應儘量節制。

草的顏色

草的顏色基本上是土黃和翠綠二色,其他包括白色等顏色都只用來豐富和略加變化草地的顏色而已。

樹

單用自管中擠出的土黃色就可畫出大部份的樹頂和樹枝顏色較淺的所有部位,例如背景處房屋後方的樹。我要重覆,不要用白色的,只用土黃色即可。不過,為了使顏色有變化且更顯得豐富,不妨加幾筆焦黃和翠綠的混合色,在較淺的部位也可以加鎘黃色。

樹幹和陰影

基本上,樹幹和樹枝、背景樹林的陰影和較暗的部位以及樹下的幾塊暗影,都是焦黃色。為求變化,可以在某些地方混以綠色和深茜草紅。

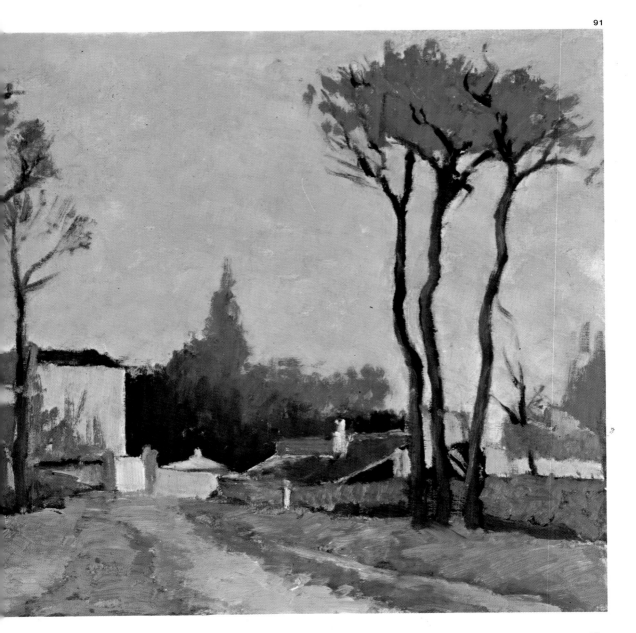

第三階段：完成此畫

在這個階段，必須以4號和6號畫筆畫出較細微之處。在繼續進入第三階段之前，讓我先提醒你非常重要的兩點：

務必要等所上的顏料已乾透後，才能再繼續下一階段

記住，為達到我們所說的最後效果，也就是在已上過色的部位再塗上厚又多的顏料，就一定要等先前上色的部位都乾透或差不多全乾之後，新的顏色才可能附著其上，而不會使兩層色彩相混。

⑴在上第一層顏色時一定要用松節油當溶劑，才能使色彩乾得快。

⑵兩次作畫之間至少要隔一天，顏料才有可能乾透。

最重要的顏色是土黃色

你在第一階段中就已看到了，每種調出的色彩幾乎都用到了土黃色，畫的每個部位也幾乎都以土黃色為主，偶爾才用來點綴或強調。除了一、兩處陰暗部位外，整個色彩安排都是以土黃色為主，所以你在調色時務必記住這個事實。

由樹梢著手

我們的目標是要盡可能地仿照複製畫的形狀和顏色，你必須慢工細活地耐心斟酌。記住，你是在畫一幅複製畫，所以畫得愈像原作愈好，這樣才會是更有益的練習。你必須開始考慮並算計每項細微末節、每一筆畫、每個形狀，不論多小，也要盡量模仿得維妙維肖。

例如，看看畫中高聳的樹梢。現在你必須變化色彩了；基本上仍用土黃色，但不能忽視運用赭、翠綠或深茜草紅所造成的不同色調和顏色。

接著畫背景的樹木、地面和草

就用你畫樹梢時的那些顏色，偶爾再加點黃、白或紅色。

注意細部和樹的陰影

我指的是延伸過路面的那些線條所代表的長影子，也就是路兩側的樹影。記住，基本上這些影子是以赭色畫出的，只是色調略有變化，時而以翠綠、深茜草紅及群青色來調淡或強調。關於這一點，要記得當你想表現投射在綠色背景上的影子時，應該要用翠綠和焦黃的混合色來畫；至於落在淡土色背景的影子，其顏色便應該以深茜草紅、土黃或甚至一點藍和白色來淡化。

房屋的牆壁與屋頂也用相同的顏色

我不必再多說了。就拿那些在第一階段時已用過的顏色來畫，只是現在你必須注意細部，要畫得更加精準、確切。

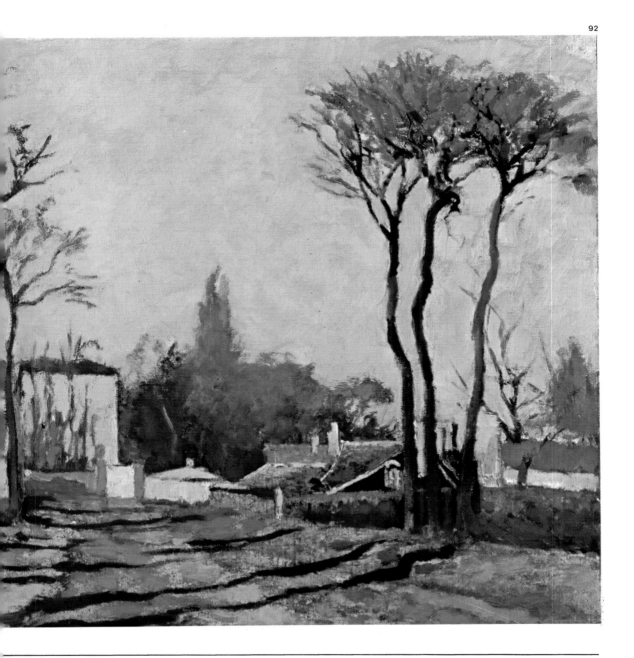

92

最後階段

從前一個階段進行到這一個階段，中間至少須相隔一天，才能使顏料乾透。

在這最後階段你還得做什麼，其實只要看彩色頁就差不多可以完全看出了。前幾個階段所用的色彩現在還是照用，只是要留意一些先前我們沒詳細畫出的地方。例如，左邊前景處那間房子的側牆有藍紫色的陰影；背景左側樹林有赭和灰二色的混雜；也注意到有些屋頂以淺藍色勾邊。不過我仍認為此時你自己可以毫無困難地發現並明瞭色調與顏色的微妙差別了。

我想，只要仔細觀察我們複印的畫頁，你便可決定應該如何解決某些問題：仔細看畢沙羅用在樹葉和樹梢之間「挑出天空來」的方式吧，他的方法只是用一點天藍色畫在樹梢的土黃色上面；也別忘了我們已說過的另一個技巧——以厚又多的土黃色表明樹幹的亮處。土黃色不該完全一致，有些地方應含有黃色，有些地方則可以帶點白色。

談到捕捉複製畫的色調和顏色，你不妨試試一個老方法，就是把畫（包括複印頁和你自己的畫）顛倒過來，好更客觀地認知各項細部和整個構圖的色彩。

為了使你的仿畫更臻完美，我想我該強調最後一點忠告：

每樣事物都要臨摹、都要畫

並不是說我們要畫出完全相同、像照片一般的畫，或花費匠心去畫出一張假畫而不去進行藝術的探討，模仿出完全一樣的筆觸並不重要；但是，我們仍希望能畫出一張好的仿製畫來。我們要分析每條線和每個顏色，並思考「畢沙羅是如何畫出的」，我們也要儘可能地照畢沙羅的筆法去畫出每根樹枝和每片葉子。因此這是個很花費心力的過程，是要做真正深入的探究。

嘗試去分析和學習吧，自己去揣測、思考。例如，你可以自己決定要用粗軟毛筆還是細軟毛筆畫；計算筆畫的寬度和方向；研究、釐清並分析。而當你做完這個練習後，你將會得到許多技巧、知識、訣竅和方法，這些在你日後作畫時便可派上用場，你將會感受到自己與一位印象派大師的關連和他對自己的影響。

就像馬內、竇加、雷諾瓦和每一個曾到過畫廊去摹畫的名畫家一樣，你將可以說：

「一位偉大藝術家的技巧啟發了我。」

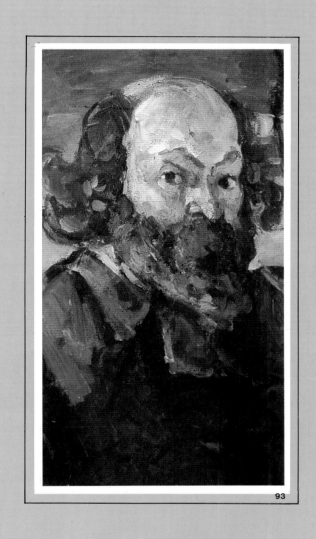

93

誰是塞尚？

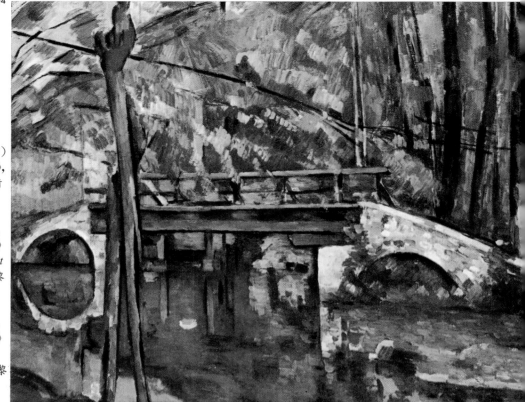

圖 93. （上頁）
塞尚,《自畫像》,
巴黎奧塞美術
館。

圖 94. 塞尚,
《曼西村的橋》
(*The Bridge at
Maincy*),巴黎
奧塞美術館。

圖 95. 塞尚,
《蘋果與柳橙》
(*Apples and
Oranges*),巴黎
奧塞美術館。

95

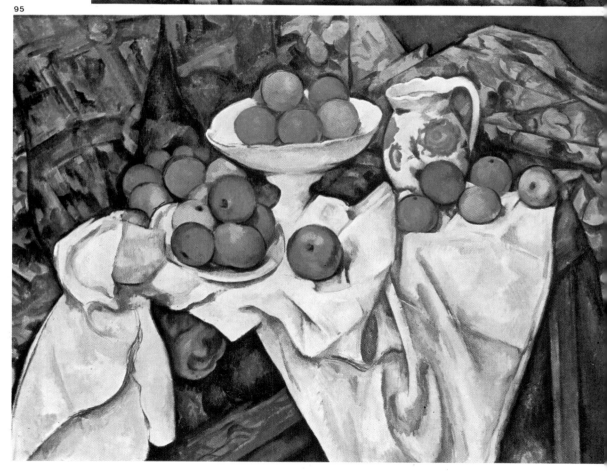

當一個畫家

十九世紀中期的法國，皇帝拿破崙三世對畫家與工匠創作的鼓勵可說達到空前的地步。巴黎成為全世界的藝術之都，吸引了成千成萬的畫家和立志當畫家的人——多半都是既無天賦亦無成就的年輕人，他們住在巴黎古老地區的畫室、閣樓或地下室，過著豪放不羈的生活，且無可避免地終會碰到財務困難。

一天，又有個同樣懷抱著成為畫家夢想的年輕人加入了這一群人，他名叫保羅·塞尚。他於1839年出生於普洛文斯省的埃克森(Aixen)，是一個雜貨商之子。事業做得頗為成功的路易斯·塞尚(Louis Cézanne)希望他的兒子成為銀行家或律師。小塞尚被送到埃克森的波旁學校(Bourbon School)唸書時，在那裡結識了日後成為名小說家、且也是每個印象派畫家好友的愛彌兒·左拉 (Emile Zola)。塞尚在十七歲時畢業，當他父親提議接下來該唸法學院時，他並未反對；然而在等待大學學年開始之際，他到埃克森美術館的市立繪畫學院 (Municipal Drawing School)去註冊，據他自己說是「為了打發時間，做點事」。但是他很快便在繪圖比賽中榮獲第二名——結果干擾了他自己對未來的決定。

經過在鄉間斷斷續續地唸了七年的法律之後，二十二歲的塞尚來到巴黎，但對他這一生要做什麼仍無所抉擇，他問他的昔日好友：「我該做什麼呢？」

「只能選擇一樣。」左拉答道：「當個真正的律師，或當個真正的畫家。只是別當個身穿沾滿顏料的工作袍的無名小子。」 結果幫助他到巴黎去學畫的竟是他的父親，因為他父親相信「對繪畫的狂熱過了之後，保羅就會回來。」

「不過你一定要到美術學院(School of Fine Arts)註冊才行。」老塞尚堅持。

塞尚在巴黎住定後便去參加美術學院的考試，結果卻未通過——這造成新的失望和更進一步的懷疑。他回到埃克森，並在一家銀行工作，但塞尚並未放棄繪畫。他在父親購置的一間農舍裡隔出畫室來繼續作畫；最後，他告訴父親說他要當畫家，所以要永遠放棄銀行了，而他的母親和姊姊也都支持他。

圖96. 塞尚，《維多·邱克》(Victor Chocquet)，羅茲雪德爵士(Lord Rothschild)收藏，英國劍橋。

96

塞尚的多樣性：印象派畫家雖各有所長，但都會畫風景、人物和靜物。馬內偶爾畫風景或靜物，但他最有名的畫卻都以人物為主。竇加從未畫過風景，而莫內、希斯里，和畢沙羅卻幾乎都是畫風景。

塞尚的畫含蓋各種主題；他畫了許多靜物，也畫了三十幾幅的自畫像。他不斷地探究人物，並有將近十年都在畫沐浴者的主題。1905年前後，他終於完成了一幅寬2½公尺，高2公尺的巨畫《沐浴者》(The Bathers)。雖然塞尚畫人物沒有馬內、竇加或雷諾瓦那麼遊刃有餘，但他的努力卻得到了報償；《沐浴者》被認為是二十世紀初期藝術價值最高的作品之一，且影響了德安(Derain)、馬諦斯，甚至畢卡索(Picasso)。

印象派畫家塞尚

塞尚在左拉的陪伴下回到巴黎，且兩人一起去探訪印象派畫家們的畫室。他結識了馬內、莫內、雷諾瓦、竇加和畢沙羅，得以細看他們的風格。他常會在瑞士學院(Swiss Academy)碰到畢沙羅；瑞士學院是個自由派的畫室學院，不受美術學院僵硬的限制。年輕的畫家常聚在那裡畫畫寫生，同時，塞尚的父親同意每個月給他兩百法郎的零用金，這樣至少他就不會餓肚子了。

結識印象派畫家——尤其是畢沙羅——是個重要的轉捩點。當塞尚到達巴黎時，他仰慕並追隨德拉克洛瓦、傑利柯和庫爾貝，所以他也畫與他們相同的主題：浪漫的畫面、巴洛克圖形、戲劇化的人物、強烈的對比和暗色調；但是在發現了印象派畫家之後，他投入這個運動，並立即吸收了新的畫風。

1870年普法戰爭之際，塞尚到遠離巴黎的雷斯塔克村去避難。他在這裡作畫，並竭力使用亮色；另外他也與他的友人暨以前的模特兒，荷緹思‧費開(Hortense Fiquet)親密交往，後來他們兩人育有一子叫保羅。

終於，戰爭結束了。畢沙羅自英返國，塞尚決定追隨這位年紀稍大的畫家，深信他是色彩與光的大師。塞尚旅行到巴黎西北方的旁瓦茲，然後又到歐佛—瑟—歐斯(Auvers-sur-Oise)去，與畢沙羅及藝術鑑賞家保羅‧賈契大夫 (Dr. Paul Gachet)結為摯友；後者在幾年後成為梵谷的醫師。

97

圖97. 塞尚，《受絞者之屋》(*The House of the Hanged Man*)，巴黎奧塞美術館。

畢沙羅是個沈著、穩重、真摯誠懇的人，熱忱且心胸開闊。他鼓勵塞尚，表示對他的能力有信心，且對塞尚的成功寄予厚望，這一切使塞尚更有決心要超越自我。「他是個總會對你伸出援手的人，」塞尚說：「就某方面說來，他就像神一樣。」

在1872年之前，對大多數藝術家和巴黎沙龍的入選評審團而言，塞尚是個無名小卒，或者說他是個怪人更為貼切。沙龍的評審團連續十二年拒絕他的作品，且樂天派的塞尚卻繼續年復一年地寄作品去，希望獲得入選。

然而，在1872年後，塞尚非凡的藝術能力開始引人注目，因此到了1880年代末期，反倒是畢沙羅向塞尚學習了。「如果你要找一個難得一見的人才，」畢沙羅寫信給畫評家狄歐多·杜瑞(Thé-odore Duret)說：「就去找塞尚吧。他有許多不尋常的作品，都是以獨特的方式構成的。」杜瑞自己也寫道：「塞尚發展出個人的色彩感，在狂暴的色彩中自有和諧，他人也將其特色結合在自己的畫中；而後畢沙羅才開始畫塞尚已提示過的那些鮮明的顏色。」

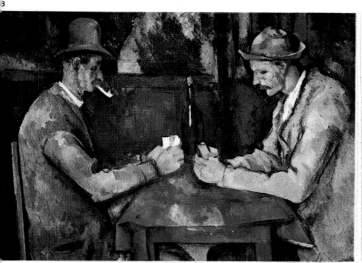

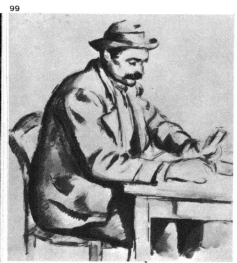

圖98. 塞尚，《玩牌的人》(Card Players)，巴黎奧塞美術館。

圖99. 塞尚，《賭徒》(The Gambler)（鉛筆素描），巴黎羅浮宮。

塞尚： 超越印象派

1874年時，由於畢沙羅的努力，塞尚得以加入印象派畫家在納達家舉行的第一次聯展；他也參加了1877年的第三次聯展，但此後他卻漸漸遠離了這派運動，因為他覺得印象派對自己已不再有太多的啟發了。1878年回到雷斯塔克時，他透過新的色彩調和去追求新的形態，那時塞尚已考慮以建築的概念去作畫，而後來這想法形成一種信念，認為所謂藝術就是將所有的物體簡化為簡單的形狀，如方塊、圓柱體和球體。

1886年，塞尚與荷緹思·費開結婚；同年他的父親去世，留給他一大筆遺產。塞尚與荷緹思未婚同居的事實隱瞞了他父親整整十六年，為的便是怕會喪失繼承權；最後他父親雖知道兒子未婚，卻仍讓他做繼承人。1886年，塞尚也與左拉斷交，原因是左拉寫的一本書《作品》(L'Œuvre)描述一個畫家失敗的故事，而書中的畫家可能寫得太像塞尚了。1895年，畫商佛拉德(Vollard)為塞尚舉辦了第一次個展，接著法國要求他的畫參與1900年的建國百週年畫展，柏林的國家畫廊也買了他的一幅畫，然後牟利斯·德尼(Maurice Denis)畫下了有名的《向塞尚禮讚》(Homage to Cézanne)。1904年，法國學院特別於秋季沙龍舉辦專屬他一人的畫展。塞尚終於勝利了。

榮譽與掌聲終於來自各處，而塞尚則繼續無止無休地作畫。1906年10月20日，六十七歲的塞尚一如尋常地出外到他在喬丹(Jourdan)的茅屋作畫。他在戶外畫畫時，碰上了一場大雨；數小時後，全身濕透且半昏迷的他，被放在洗衣婦的推車裡給送回家去。他畫了最後一幅畫，為現代藝術作出最後貢獻，次日他就病逝了。

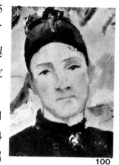

100

圖100. 塞尚，《冬天時的塞尚夫人》(Madame Cézanne in Winter) (局部)，史提芬·克拉克(Stephen C. Clark)收藏，紐約。

圖101. 塞尚，《喬丹村的小屋》(The Hut at Jourdan)，賈克(Jucker)收藏，米蘭。這是塞尚所畫的最後一幅畫；在他去世前一天畫的。

101

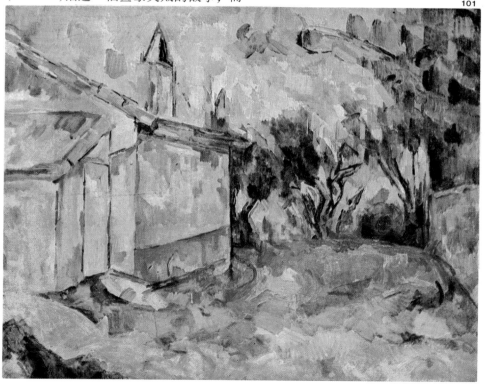

圖102. 在聖維克多山，塞尚找到無窮無盡的繪畫題材。天空豐富的色澤、山的岩石結構，和山前田野的各種色調，使塞尚畫出如圖所示的這幅畫；而在多年後我們發現這幅畫已經很接近抽象畫了。

圖103至114. 這些是塞尚畫聖維克多山的五十五幅畫中的幾幅。雖然它們重複同樣的「主旨」，但由於畫家不斷地尋求不同的畫法，所以每幅圖畫都是獨一無二的。

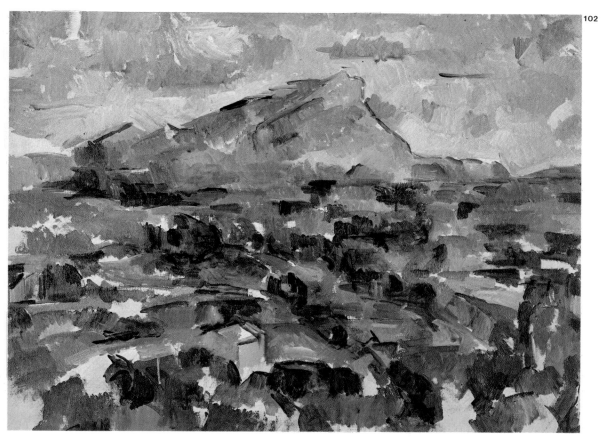

102

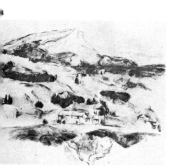

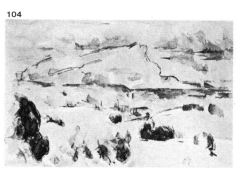

104

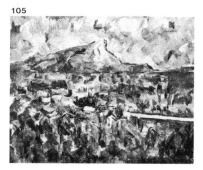

105

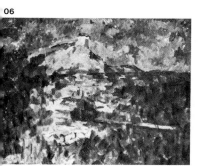

06

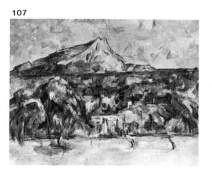

107

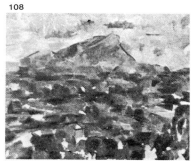

108

聖維克多山

你若知道塞尚畫聖維克多山 (Mont Sainte-Victoire) 共畫了五十五次時，可能會感到意外吧?!同一主題卻有五十五種變化。有些是以一系列的暖色畫成的，有些則是以冷色系畫出的；有些只是草稿，有些則涵蓋了細部；有些畫看起來似乎是在極短的時間內完成的。

為什麼塞尚會一再回去畫一個在一般人看來並無什麼藝術可能性的主題呢？我們必須記住有好幾年塞尚自他的住所一抬頭就可看到聖維克多山且可以將它看成是一幅完成圖。要明瞭在這幾乎是每日例行公事背後的邏輯，就得先熟知塞尚在解析主題時的想法。

根據塞尚的一位好友，同樣也是畫家的波納爾 (Bonnard) 所言，塞尚一生都努力要將他初次見到某主題時的印象呈現出來。事實上，馬內、雷諾瓦和波納爾自己——每個人都經歷過這種掙扎，直到今天，我們也還是努力這樣做。波納爾解釋這個問題的說法是，圖畫最初形成一種「構想」，一種在任何畫面經過描繪之前便已形成的想法。畫家想像這幅畫時是從並未呈現的特質去想的——如，別的色彩、不同的對比、甚至其他形狀。「但這最初的構想常會慢慢消褪，」波納爾接著說：「因為很不幸的，真實物體的影像會入侵、操控著畫家。」然後畫家就畫不出他自己的那幅畫來了。莫內對於他的主題會操控他的想法感到震驚，他知道如果花超過十五分鐘的時間任自己受所看到的景象，而非他的想法所引導，那他就會迷失。

塞尚呢？塞尚為什麼要花費無數個小時去面對同一個畫面呢？他為什麼試圖去征服它、支配它、在畫布上捕捉他個人的意象呢？我想他得到新影像和新概念的祕密在於如聖維克多山這樣的練習，不斷重複畫同一個主題，而每次都以不同的方式來表達。這是他學習不受同一畫面誘惑或控制的艱苦訓練。塞尚自己對這件事的說法是：「面對主題時，我非常清楚自己想做什麼，而且我只接受自然界中與我的想法相關之物；主題本身的色彩和形狀，則與我的最初構想相關。」

109
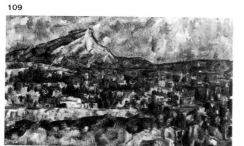

110
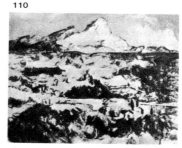

111
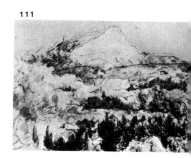

112
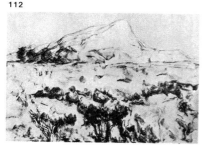

113

114

《藍花瓶》

或許你已在封底看到了塞尚的《藍花瓶》複製畫彩色頁。一如在畫《瓦松村入口》時般，你要先將《藍花瓶》複製畫固定在一個容易看到的地方，然後將畫架、凳子、和邊桌準備好，將一切就緒之後，再開始畫這幅畫。

圖115是本畫明信片大小的複製畫。把它剪下來以便你畫格子和打底稿。

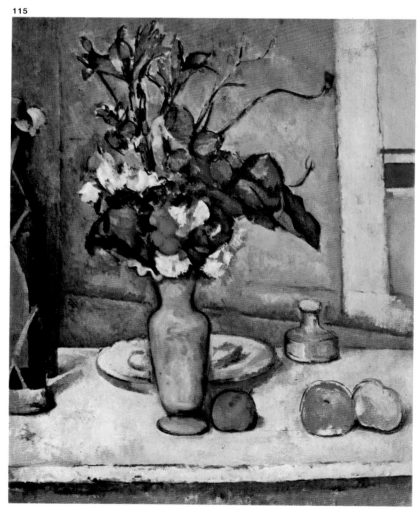

115

所有印象派畫家中，只有塞尚一人從
在畫上簽名，也不會在他的畫作上留
任何記號。要決定畫的日期，就得深
調查塞尚自己的記錄、信件，或筆記。
些日期很精確，有些卻只能推測。

過這樣的探查，一般認定《藍花瓶》
在1886年左右畫的，也就是他與費開
婚的那一年；同時也是他父親去世的
年。

畫高61公分，寬50公分。

尚畫《藍花瓶》時為二十七歲。那時
已無需畢沙羅的指導，自己專研及尋
使他最後超越了印象派的形狀和色
　《藍花瓶》可說是印象派達於巔峰
的範例，你可以看出，此畫的構圖不
造就一個主題，而是一個「主旨」，
兼「正好放在桌上的東西」，似乎是
家即興捕捉的。畫的框架以左側那瓶
意切割了一半的甜酒與底部皸裂、但
色鮮麗的桌巾形成對比，反應了印象
畫家如何受到日本版畫的影響。畫出
一印象的想法以繪畫的速度加以強
　由某些保留不畫的部位就可看出畫
作畫時的快速——上半部的花、墨水
和一個蘋果；然而《藍花瓶》的配
卻是前所未見的，如此鮮艷明亮的色
震驚了所有的印象派畫家——尤其是
沙羅，他們覺得塞尚是他們所有人中
激進的一個。

圖116. 這幅《藍花瓶》的局部顯示出塞尚在畫本畫時下筆有多快速。注意到畫布上留有未畫的幾處空白、和界定蘋果輪廓的鉛筆線條。整幅畫是以淡而稀的油彩完成，這是「直接畫法」或趁濕法(wet-in-wet)的明顯表徵。

116

塞尚的畫法

我先前已建議過，我們可以認定所有的印象派畫家都用相同 —— 或非常相似 —— 的一些色彩（請看我在第46和47頁上的評論）。

也請記得，看到畢沙羅和塞尚一起畫畫的那個農人注意到塞尚「以寬畫筆平塗作畫。」請讓我強調這一點。

塞尚以寬畫筆繪畫，使他的筆觸寬而平。

不過，塞尚除了用寬筆尖的8、12和14號畫筆外，也交替使用較窄但仍扁平的 4、6、和8號畫筆。在這種結合下，請看下圖（圖117），即《桃與梨靜物畫》(Still Life with Peaches and Pears)的局部。注意看白色的桌布和土黃色的梨（標記 A）

是以12或14號的寬筆尖畫筆畫出的，桌布上和梨本身的某些陰影也是以扁平的畫筆畫出的，只是這回用的是較窄的4或6號筆（標記B）。

看一幅畫的初步過程也會使人有更進一步的了解 —— 在未完成的畫中可以更清楚地看出畫家採取什麼方法去尋找解答。仔細研究圖118，即他的《水瓶靜物畫》(Still Life with Vase)未完成圖（收藏於倫敦的泰德畫廊）， 便可看出塞尚的一些方法。

我們在這幅圖中最先注意到的就是塞尚從不專注於任一個部位。套用安格爾的話，塞尚到處拍打，每個地方都畫一畫，但不完成任一部位，他讓每個地方都保

圖117. 塞尚，《桃與梨靜物畫》(局部)，普希金美術館 (Pushkin Museum of Fine Arts)，莫斯科。

117

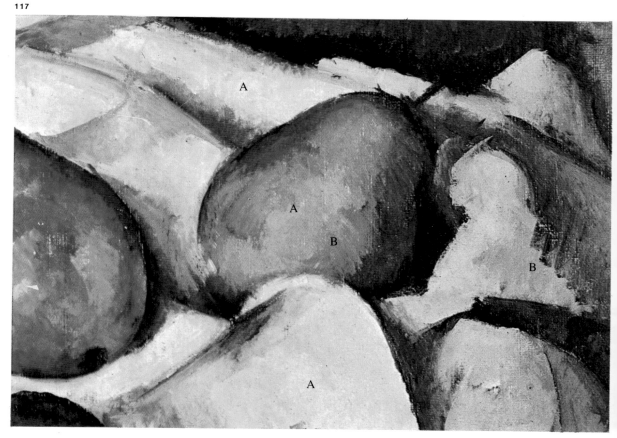

持在同一個尚未完成的階段，注重整個畫面，平均地畫，從容不迫。

塞尚並不先畫出精確無誤的底稿，他只要幾筆快速畫出的線條就可以開始畫了；看看圖118的一些線條吧，那都是快速畫出的，並簡單地表示出形狀。

我們也從此圖看出了塞尚用炭筆很快地畫出底稿後，便用圓筆尖的畫筆沾滿深灰色（群青加焦黃色和大量松節油的混合）更精確地再次構圖，不過請記住這一點：

塞尚同時畫底稿和上色。

換句話說，除了以松節油混合顏料快速畫出的那幾筆之外（見圖117和圖118中的桌布），他自第一筆到最後一筆都用真實的色彩和他所要的濃度在作畫。例如，灰色花瓶的畫法就是典型的例子。另外還要注意到他不管何時都是以這種快速的方法畫背景，並且邊畫邊平衡和調整色彩，以便創造出更精確的對比。

圖118. 塞尚，《水瓶靜物畫》，泰德畫廊 (Tate Gallery)，倫敦。

118

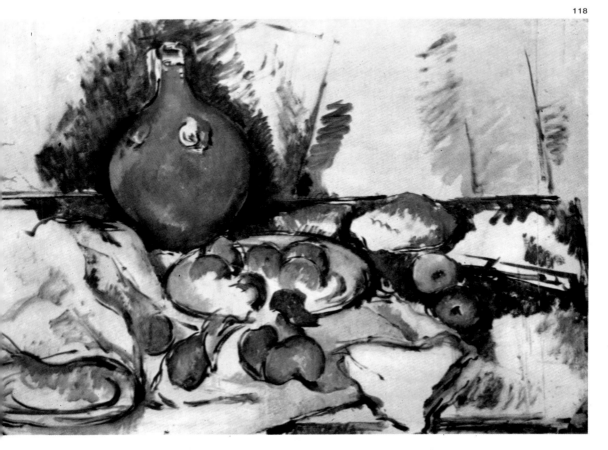

主色：藍色

塞尚是個對比大師。在畫靜物畫時，他總是尋求多種顏色和色調以改善並豐富畫作。在《藍花瓶》中，他煞費苦心地讓灰藍色成為主色調；然而他也以藍花瓶和紅水果並列的方式來造成最強烈的對比。他以藍色的陰影圍繞著每樣物體，而被深綠藍色包圍的白花和紅花也創造了相同的效果。

請看本頁不同的混色範例，便可看出主色正是藍色。

1. 基本上是翠綠色，加一點焦黃。中鎘黃增添亮麗。

2. 在白色和鈷藍中加一點黃色，以取得一種暖色。

4. 背景的顏色大致是以鈷藍、白、加焦黃色調出來的。

3. 這和 2 號顏色相同，但再加了點黃色或者和一點點土黃色，以反映背景的綠色。

6. 花瓶的主色是帶點黃的藍色，但有時也帶點粉紅。調出5號的顏色，再加一點黃色或深茜草紅。

5. 花瓶較亮處的顏色是以群青加白色和一丁點的焦黃調出來的。

7. 基本上是白、鎘黃和土黃色的組合。

8. 紅蘋果的顏色是毫無疑問的：鎘紅色加深茜草紅，陰影部位則加群青色。

9. 注意：桌上有些藍灰色的部位或區域是以白色加一丁點的藍色、深茜草紅和黃色調出的。

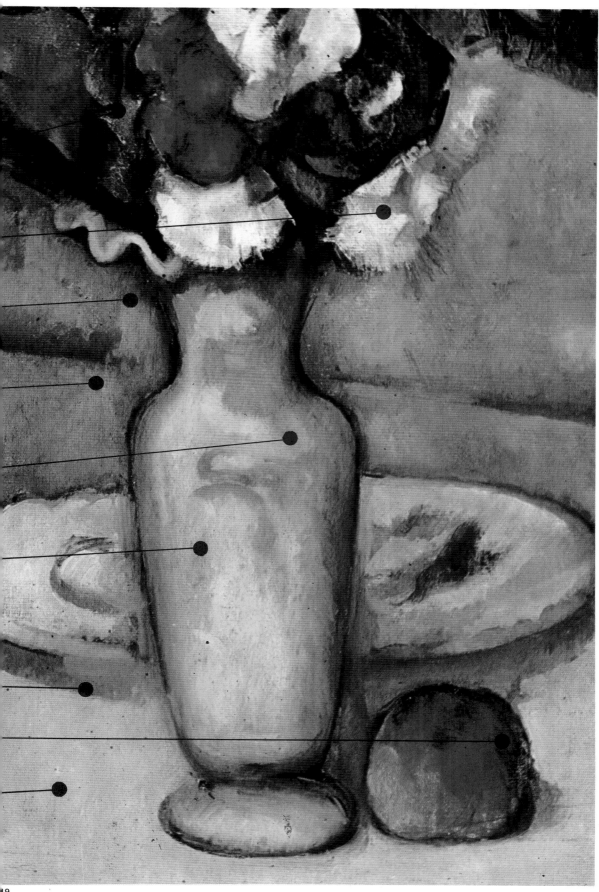

以格放法繪草圖

你所剪下的那張明信片大小的《藍花瓶》複製畫（第71頁）高為133公釐。如果你將高分為十二等分，每一等分為11公釐，則只會留下1公釐的空白。因此我們可用平行線將高分為十二格，也就是有十一格為11公釐，但有一格為12公釐。（我把這多出的一公釐放在最上面一格，如圖121所示。）

以同樣11公釐的間隔畫垂直線，就可得到九格為11公釐，和最後一格為8公釐。按照比例放大，你就可以得到5.1公分寬的格子。必要步驟請參看圖121。當然，這種仔細的構圖與我們先前提到塞尚在開始繪圖時的快速下筆法並不吻合（第75頁）。如果你要完全遵照塞尚的技巧，我也不反對，你大可那麼做。不過讓我提醒你，我們現在要畫的是複製畫，所以要儘量忠於原畫，以便稍後可以畫出一幅引以自豪的仿畫。為達到我們的目的，整個過程最好還是力求慎重，考慮周詳為妙。

圖120. 這些大概就是塞尚所用的顏色，也是排放在調色板最好的順序。

120

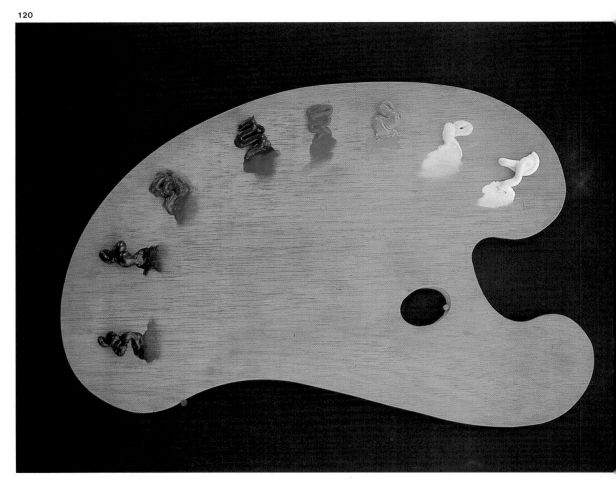

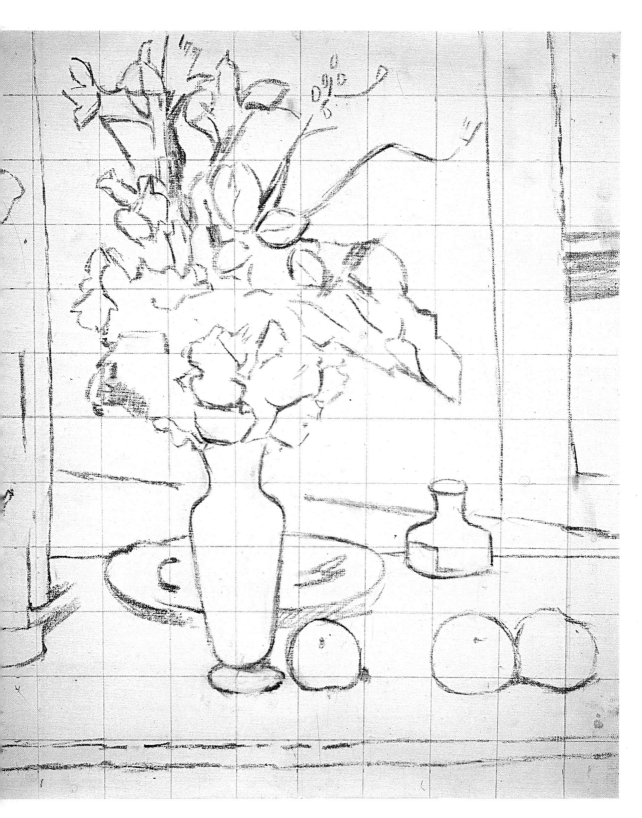

第一階段： 選擇色彩

材料：

圓筆尖的 6 號軟毛筆；各種顏色的油彩：鈦白、鎘黃、土黃、鎘紅、深茜草紅、焦黃、翠綠和群青；松節油、舊報紙和布。

照圖120所示的順序將顏色擠到調色板上；然後照圖123所示開始繪圖。輕鬆自在地摹畫底稿，顏色較暗的部位可不時地上色。讓你的直覺、你的感受去引導你在何時何處著色。例如，請看墨水瓶周圍的幾塊色彩，這個部位所用的一些顏色基本上是群青和焦黃，但混以很多松節油就可達到某種液狀效果；至於顏料會顯得較藍或較赭，則視調色時的比例而定。但即使在這初期階段，翠綠、深茜草紅、白、黃和土黃色也都已被加在基本的藍色和棕色上，因為如此才能顯示出主題最後的色彩多樣性及深度。在圖122中，你可以看到在完成這初步階段後的調色板看起來是什麼樣子了。

圖122. 在開始第二階段之前，請觀察調色板上所呈現的色彩。注意我們在第一階段中已畫過的深藍、赭色和其他帶紅色的色彩之排列順序。

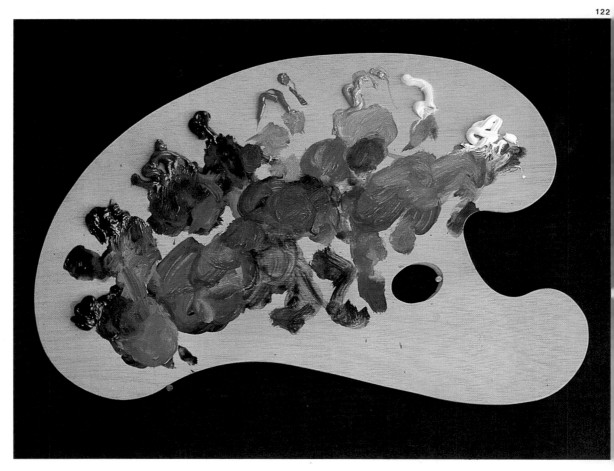

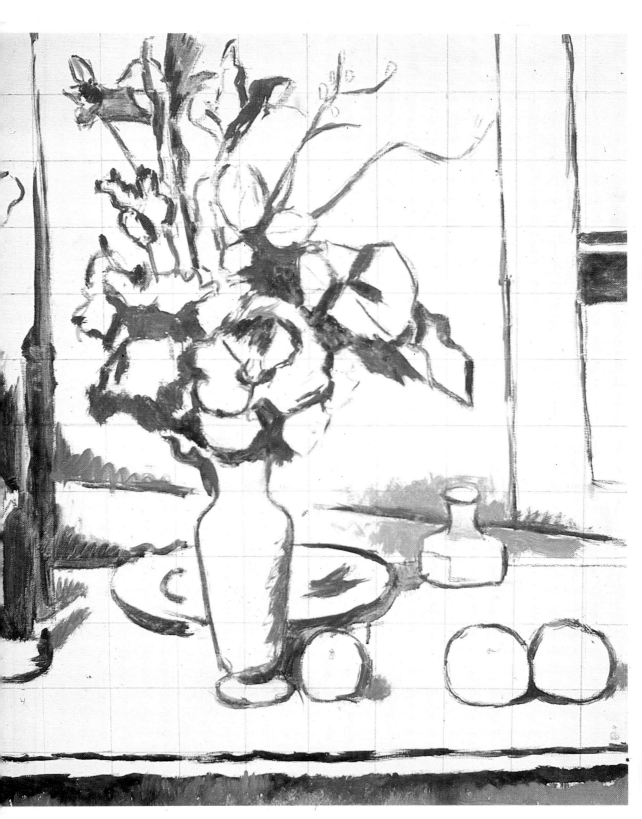

81

第二階段：直接上色

材料：

軟毛畫筆、一支圓頭的1號筆、扁頭的6號筆、12號筆各兩支，和一支扁頭的14號筆；油彩；混入一點亞麻仁油的松節油（比例約是3/4的松節油對1/4的亞麻仁油）；用來抹淨畫筆的紙和布、調色板……等等。

直接畫法(alla prima)

現在我們將以直接畫法來作畫；亦即不讓顏料乾透，在濕顏料上繼續作畫，一次便畫完全圖。我們要遵照塞尚在此畫中所用的直接畫法，也打算遵照這位大畫家整體進行的方式，不特別停留在任一部位。我們將用盡全力、一鼓作氣地畫好全圖，也就是，「整幅畫一次完成」。

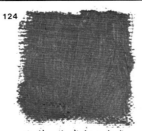

1. 花，上半部：白色、群青、一點點深茜草紅和一點焦黃色。

2. 一般輪廓：群青一點焦黃，以大量松節油調合。

3. 葉子的淺綠色：翠綠加鎘黃色。

4. 葉子的深綠色：一項的顏色加上更翠綠色和一些焦色。

5. 紅花的顏色：以鎘紅色畫最亮的部分，陰影部位則以深茜草紅加一點藍色調出。

6. 基本背景色；白群青和一丁點焦色。

7. 桌子的基本色：白、土黃色、鎘黃，某些部位尚須加點藍色和白色。

8. 熟透的果實顏色前一項的顏色再加量土黃色及一點鎘色。

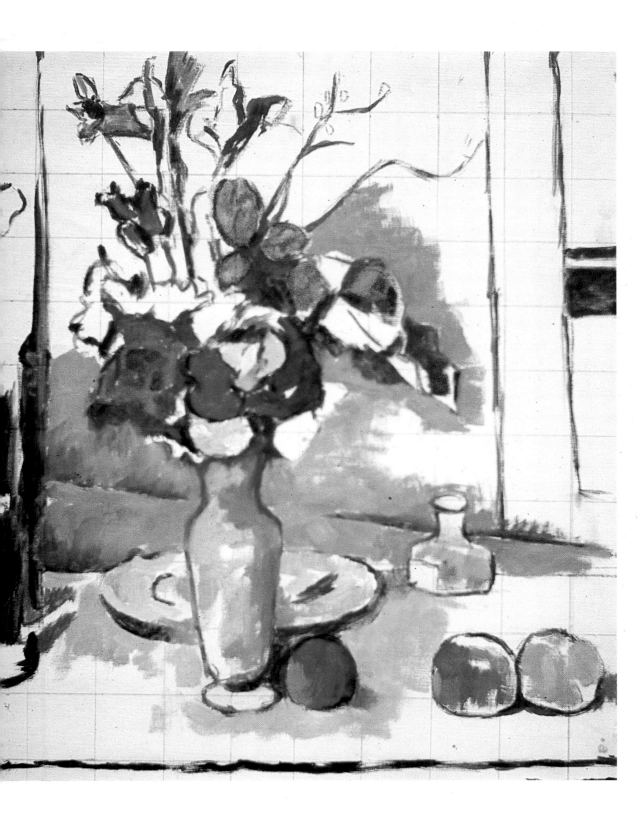

第三階段： 潤飾色彩

材料： 和前一階段相同。

事實上，第三個階段是前一個階段的延續。你應該依照到目前為止的方式，繼續一鼓作氣地畫，將最初畫出的色彩和明暗進一步呈現出來。

談到明暗，不要陷入一般畫家的例行公式那樣以一致而無變化的色彩去畫某個部位的背景或某些形狀，而無色調的分別。仔細看我們的彩色頁，塞尚從不用不變的色彩塗畫，他會在同一個基本顏色中運用不同的亮度和種種色調來做變化。例如，注意看桌面亮的部位吧，在大致相同的淺木色中，你可以看到幾小塊近似藍、粉紅、金和灰的色彩。也看看甜酒瓶後方的藍色背景，並觀察塞尚畫墨水瓶、水果和花瓶時用色的細微差別。

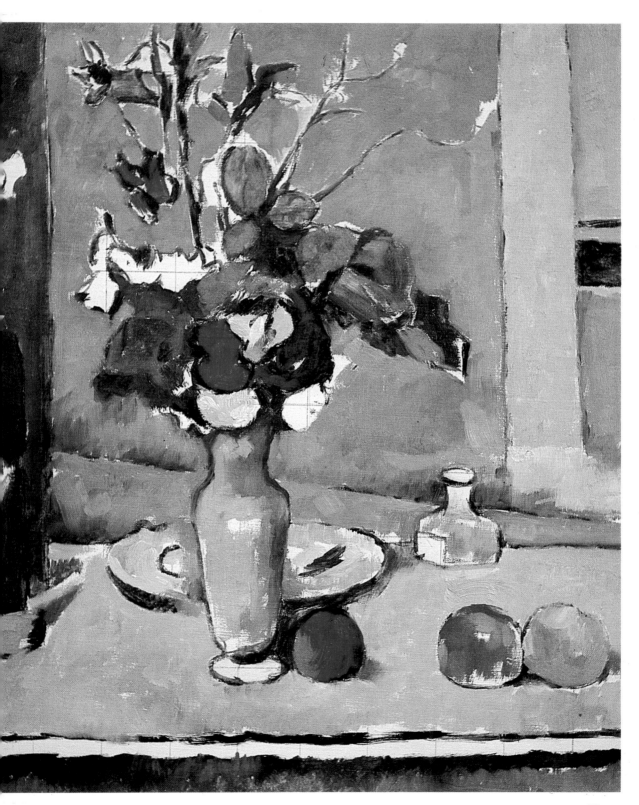

第四階段：完成畫作

材料： 與前兩個階段相同。

我建議，你在初步完成此畫之後最好再等上一天，因為這樣才能以全新的目光去看你自己的作品。重要的是要修正和摹仿。換句話說，為了忠於原畫，你可以對形狀、顏色和色調變化等做任何必要的修飾和調整。

下筆要慎重，不要修飾過度。不要一再地潤飾，反而扼殺了你到目前為止所追求的那種清新和流暢感。把握塞尚的訣竅：寧願有一幅不盡完美的畫，也不要有一幅經過費力修飾而表現過度的畫。

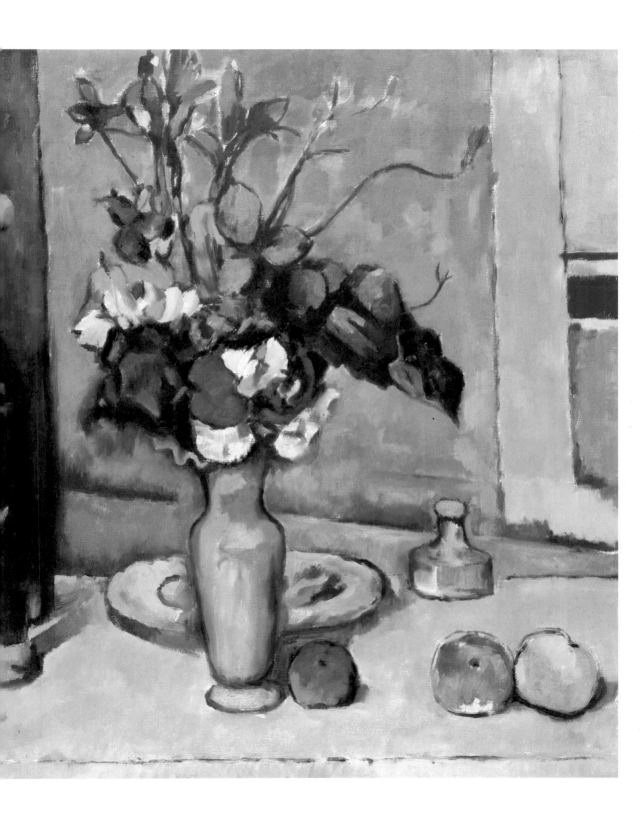

最後的要點

以下數點或許有助於你創造出一幅更好的複製畫：

你可以借人工照明讓自己的畫和複製畫照射到等量的光線，如果看起來有任何些微的差異，那就表示你的畫比複製畫的顏色更亮或更暗。

日光是最好的光線；但就算你是在自然光下作畫，你仍需控制光度，以求和複製畫有同樣的亮度。如果你對任何顏色的亮度或濃度有所疑惑，可以將一點顏料塗在紙邊或硬紙板上後，再把它和複製畫上的顏色並列對照，這樣便可以使你更精確地辨識出來，並決定該用哪些色彩。

若調色板上已無空位可再調新的顏色，於是你冒險用髒或相近的顏色來畫的話，這時請立刻停止作畫，先把調色板清洗乾淨。就算你會洗掉某一調合出來的特定顏色也不要緊 —— 你的記憶中已存有這些色彩了 —— 重新調色會產生更純且更接近物體色彩的顏色。舊報紙和布要隨時準備好，並要清洗畫筆。不要忘記，這一定會使你得到更好的結果。

最後，絕對不要以原畫家的名字簽在你自己的畫上。由於塞尚並未在《藍花瓶》這幅畫上簽名，所以在此沒有這個問題。但事實上，在複製畫上假造畫家的簽名是違法的，因此你必須簽上自己的名字（我覺得這樣做很可笑），或者就根本不要簽名；然而，只有在一種情況下你可以簽下畫家的名字 —— 畢沙羅或其他任何人 —— 就是在下面再簽下你的名字，並加仿作二字。

我完成了

臨摹這些名畫的經驗不但有趣且收益甚豐，我自己從印象派畫家那裡學到了很多，現在我已明瞭畢沙羅的色彩、混合和技巧，也因經歷了塞尚的畫法而得到不少啟發。有時候我會覺得自己已神遊到另一個時空去了，像那些偉大的畫家一樣經歷繪畫的探險；那是一種難忘而美妙的經驗，我希望並深信你也會經歷同樣奇妙的探險。

享受畫畫的快樂吧，也祝你好運。

普羅藝術叢書
揮灑彩筆
不再是遙不可及的夢

畫藝百科系列
全球公認最好的一套藝術叢書
讓您經由實地操作
學會每一種作畫技巧
享受創作過程中的樂趣與成就感

當代藝術精華
———— 滄海叢刊‧美術類

理論‧創作‧賞析

普羅藝術叢書

畫藝大全系列

解答學畫過程中遇到的所有疑難

提供增進技法與表現力所需的

理論及實務知識

讓您的畫藝更上層樓

色	彩	構	圖
油	畫	人體	畫
素	描	水彩	畫
透	視	肖像	畫
噴	畫	粉彩	畫

國家圖書館出版品預行編目資料

名畫臨摹／Parramón's Editorial Team著；
　　謝瑤玲譯. ——初版. ——臺北市：
　　三民，民86
　　　面；　公分. ——（畫藝百科）

　　譯自：Cómo pintar un Cuadro Célebre
　　ISBN 957-14-2613-X（精裝）

　　1.繪畫—技術

947.18　　　　　　　　　　　86005497

國際網路位址　http://sanmin.com.tw

© 名　畫　臨　摹

著作人　　Parramón's Editorial Team
譯　者　　謝瑤玲
校訂者　　詹前裕
發行人　　劉振強
著作財
產權人　　三民書局股份有限公司
　　　　　臺北市復興北路三八六號
發行所　　三民書局股份有限公司
　　　　　地　址／臺北市復興北路三八六號
　　　　　電　話／五〇〇六六〇〇
　　　　　郵　撥／〇〇〇九九九八——五號
印刷所　　臺北市復興北路三八六號
門市部　　復北店／臺北市復興北路三八六號
　　　　　重南店／臺北市重慶南路一段六十一號
初　版　　中華民國八十六年九月
編　號　　S 94043
定　價　　新臺幣貳佰伍拾元整

行政院新聞局登記證局版臺業字第〇二〇〇號